PARIS

ET SES QUARTIERS

AVERTISSEMENT

Les Chansons que contient ce Recueil ont été faites sur des Mots tirés au sort, et chantées au Banquet annuel (dit Banquet d'Été), qui a eu lieu le vendredi 15 juin 1883, chez M. Ory, restaurateur, 10, avenue du Bois-de-Boulogne.

Tous droits réservés

PARIS
ET
SES QUARTIERS

CHANSONS

PAR

Les Membres du Caveau

PARIS
E. DENTU, éditeur
Galerie d'Orléans, Palais-Royal

1883

PARIS
ET SES QUARTIERS

ALLOCUTION DU PRÉSIDENT

—

Messieurs, nous voilà réunis,
 Pour chanter de Paris
 La gloire et les merveilles !
Mais il n'a pas que des splendeurs,
 Paris a des laideurs
 A nulle autre pareilles !
Le Caveau, bon historien,
 Ne devra cacher rien :
 Près des vertus, les vices,
Près de cloaques monstrueux,
 Des hôtels fastueux
 Et de fiers édifices !

Paris, du monde est le cerveau ;
 Aussi, notre Caveau
 Lui devait cet hommage.
Ne pouvant le prendre en entier,
 Chacun chante un quartier.
 Cette méthode est sage ;
En effet, qui donc oserait
 La chanter d'un seul trait,
 Cette ville infinie ?
Il faudrait la muse Clio,
 Ou d'un Victor Hugo
 La force et le génie !

Enfin, faisant de notre mieux,
 Pour Paris, jeune ou vieux,
 Il faut que l'on s'escrime ;
Et si nous perdons la raison,
 Tant vaste est l'horizon,
 Sauvons au moins la rime !
Que chacun réponde à son rang,
 Plus le sujet est grand ;
 Moins il faut s'en défendre ;
Et si nous jouons de malheur,
 Ayons du moins l'honneur
 D'avoir su l'entreprendre !

 CHARLES VINCENT,
 Membre titulaire, Président.

LE QUARTIER DE L'ARSENAL

Air de *Calpigi*.

Sans faire montre de science,
Pour l'acquit de ma conscience,
Je dois dire naïvement
Que ce quartier, anciennement,
Etait un vaste emplacement.
On le nommait : *le Champ au plâtre*,
Et c'est sur ce terrain blanchâtre
Que s'étend, non loin du canal,
Le vieux quartier de l'Arsenal.

Là, d'abord, pour l'artillerie,
Au temps de la chevalerie,
On construisit des magasins,
Où se fabriquaient des engins
Pour combattre les rois voisins.
C'était des poudres, du salpêtre,
L'arsenal, lequel devait être,
Plus tard, la tête et le fanal
Du vieux quartier de l'Arsenal.

Un jour, aux magasins de poudre,
Retentit comme un coup de foudre ;
Or, cette explosion, c'était.
Pif! paf! l'arsenal qui sautait,
Et tout Paris en tressautait.
Charles IX le fit reconstruire ;
C'est un mauvais point à déduire
De son règne assez... infernal,
D'avoir rebâti l'Arsenal.

Lorsque j'aborde une autre époque,
L'Arsenal aussitôt évoque
Un nom par la gloire ennobli :
Celui du vertueux Sully,
Qui sous cette voûte a vieilli.
C'est là que souvent Henri quatre,
Hors du Louvre, heureux de s'ébattre,
Venait visiter son féal,
Le gouverneur de l'Arsenal.

Puis enfin, à l'Artillerie,
Les produits de l'imprimerie,
Les volumes de tel ou tel,
Ont succédé dans cet hôtel
Que Sully rendit immortel.
Bref, c'est — faut-il que je l'explique ? —
La bibliothèque publique,

Seul monument national
Du vieux quartier de l'Arsenal.

Aux environs brillaient naguère
Le bel hôtel de Lesdiguière,
Et la Cerisaie, — aujourd'hui,
Tout cela démoli, détruit,
Car tout passe, hélas! et tout fuit.
Ces constructions disparues
Ont légué leurs noms à des rues,
Formant le réseau marginal
Du vieux quartier de l'Arsenal.

A présent, de rares boutiques,
Des maisons tant soit peu gothiques,
Abritent tous ses habitants,
Bourgeois, ouvriers, débitants,
Gens paisibles et méritants.
En un mot, de la grande ville
C'est le quartier le plus tranquille ;
Point de rixes, de bacchanal,
Dans le quartier de l'Arsenal.

Avant de finir, par prudence,
Citons le Grenier d'abondance,
Et puis le quai des Célestins,
Où jamais, soyez-en certains,
On ne voit gommeux ni catins ;

Mais des honnêtes ouvrières,
Des bons rentiers et des rentières,
Qui lisent le *Petit-Journal*...
Tel est l'aspect original
Du vieux quartier de l'Arsenal.

<div style="text-align:right">Léon GUÉRIN,
Membre associé.</div>

LE MARAIS

Air : *Une Fille est un oiseau.*

Le Marais était, jadis,
Le séjour par excellence;
La noblesse et l'opulence
En faisaient un paradis.
Beaux muguets à fines lames,
Gentilshommes, grandes dames,
Abbés galants et vidames,
Dans ce quartier plein d'attraits
Avaient élu domicile;
De Paris, la grande ville,
Le cœur était au Marais.

La place Royale, alors,
(Aujourd'hui place des Vosges)
Enlevait tous les éloges
Par ses somptueux dehors.
Au centre de ses arcades,
Que de nobles cavalcades,
Que de duels, d'estocades !
C'est là que, de damerets
Charmant un cortège énorme,
Vivait Marion Delorme,
Cette Laïs du Marais.

Et d'hôtels, quel chapelet !
Hôtels d'Albret, d'Angoulême,
Hôtels de Beauvais, de Bresme,
Puis, hôtel Carnavalet.
Là demeurait la marquise
De Sévigné, dont on prise
La correspondance exquise.
Plus loin, dictant ses arrêts,
Ninon, la belle des belles,
Dans sa maison des Tournelles,
Régnait alors au Marais.

C'est au Marais que Scarron,
Le cul-de-jatte poète,
Sur son fauteuil à roulette,
Narguant la barque à Caron,

Traduisait, roi des grotesques,
L'Énéide en vers burlesques,
Tandis qu'aux cœurs romanesques
De *Cyrus* narrant les traits;
Scudéri pouvait prétendre,
Avec *la carte du Tendre*,
A régenter le Marais.

Hélas! ce brillant quartier
A perdu sa poésie,
Depuis que la bourgeoisie
L'accapare tout entier.
Vers le soir, chacun apporte
Sa chaise devant sa porte,
Des potins de toute sorte
On jase, en prenant le frais;
Il faut voir comme on en pince!
On se croirait en province,
Quand on s'égare au Marais.

Ses beaux jours s'en sont allés;
Si le Marais se décore
De quelques hôtels encore,
Ce sont des hôtels meublés.
Au lieu des fiers équipages,
Aux splendides attelages,
Qui traversaient ces parages,

Aujourd'hui, grâce au progrès,
Des fiacres de pacotille,
L'omnibus Wagram-Bastille,
Sillonnent seuls le Marais.

Sur ce quartier, je pourrais
Composer un gros volume,
Si, tenant crayon ou plume,
A fond je le parcourais ;
Mais, pour les grandes tirades
Et les longues promenades,
Je manque, chers camarades,
Et d'haleine et de jarrets.
Donc, *et cœtera* pantoufle,
Car je sens que je m'essouffle
Dans cette chasse au Marais !

<div style="text-align:right">

Eugène GRANGÉ
Membre titulaire.

</div>

LE QUARTIER DE LA BASTILLE

AIR : *Vive la lithographie.*

Ma plume d'aise frétille,
Flâneur comme un vrai rentier,
Bien souvent de la Bastille
J'ai parcouru le quartier ;

Ce soir donc, sans grand effort,
Du mot dont l'aimable sort
M'a voulu faire cadeau,
Je puis tirer un rondeau.

Mon chant et ma rhétorique
Prendront d'abord pour objet
Le monument historique
Qui baptise mon sujet.

Sous Charles V, le dévôt,
Par Aubriot, grand-prévôt,
On vit, sans s'en divertir,
La Bastille se bâtir.

Devant servir de défense,
Aussi bien que de prison,
Pour Paris presque en enfance,
Elle avait toujours raison.

Le bâtiment imposant
S'achève, et, — détail plaisant, —
C'est Aubriot le premier
Qu'on y retient prisonnier.

Il ouvre la longue liste
Des innocents que, sans bruit,
Un pouvoir peu formaliste
Du jour plongeait dans la nuit ;

Car, pendant quatre cents ans,
Les nobles et les manants,
Songèrent avec effroi,
A la Bastille du roi.

Mais, dans un vent de tempête,
Que Dieu lui-même souffla,
Le lugubre trouble-fête
Sans résistance croula.

Ce fait, par l'humanité,
Depuis un siècle est vanté,
D'un coup mortel il frappait
Au front le dernier Capet.

La Bastille, pierre à pierre,
Disparut. — En la biffant,
On voulut dans sa poussière
Camper un vaste éléphant ;

On s'en tint, finalement,
Au projet du monument,
Et cet énorme plâtras
Ne fut utile qu'aux rats.

Plus tard, un porte-couronne
Fit dresser avec ennui
La métallique colonne
Que nous voyons aujourd'hui.

Elle est laide ; — à son sommet,
Un ange se compromet ;
Des héros dorment dessous ;
L'on y monte pour deux sous...

Quittant ce tuyau bizarre,
Orné de coqs fanfarons,
Je ressaisis ma guitare
Pour chanter les environs.

Par derrière est le faubourg,
Où la poudre et le tambour,
Résonnèrent tant de fois ;
Quel thème heureux j'entrevois !

Mais ce serait faire pièce,
Certes, bien mal à propos,
A notre collègue Piesse
Qui lui prête ses pipeaux.

Tournons-nous vers l'Arsenal...
Hé! plus que moi matinal,
Le camarade Guérin
Y manœuvre son burin.

Sans faire trop la grimace,
Plus loin portons notre vol....
Ah! bon! un autre entrelace
Quelques rimes sur Saint-Paul.

Au moins pourrai-je en mes rêts
Enserrer le vieux Marais?
Non, puisqu'il est adjugé
A notre maître Grangé!...

Quoique borné de la sorte
Aux quatre points cardinaux,
Mon domaine encor comporte
Et souvenirs et tableaux :

Il compte, en des lieux divers,
Un théâtre, deux concerts,
Trois bals, quinze lupanars,
Et cinq larges boulevards.

L'un chez Gavroche acclimate
Le plus Français des Bourbons;
Sur l'autre, à certaine date,
Se tient la foire aux jambons;

Un troisième, bien planté,
Porte le nom respecté
Du père de Figaro ;
Les deux derniers longent l'eau...

Pour que nul ici ne doute
Du zèle qui m'anima,
Je veux signaler en route
Trois ponts, un panorama.

Puis, faisant un train d'enfer,
Entre deux chemins de fer,
Cinq omnibus, six tramways,
Un canal qui sent mauvais...

C'est tout... non, je me rappelle
Un croquis plein d'intérêt :
Les sergents de La Rochelle
Patronant un cabaret.

Mais peut-être, en ce travail,
Abusé-je du détail ;
Des lieux, vraiment, il est temps
De passer aux habitants.

Chez eux il est, je suppose,
A peu près comme partout,
Des gens à l'humeur morose,
Des hommes riant de tout,

Des pauvres, des financiers,
Des rapins, des épiciers,
Des Nanas, des boudinés,
Des fous, des maris bernés...

Rassurez-vous, je termine
Ici mon léger crayon,
Doutant fort qu'il illumine
Votre recueil d'un rayon.

Mais, vous en êtes témoins,
J'ai fait preuve, pour le moins,
D'haleine, et bien mérité
Le prix de prolixité.

Mettez donc une apostille
A ces vers de gazetier,
Et que tous à ma Bastille
Veuillent bien faire quartier !

<div style="text-align:right">L.-Henry LECOMTE.
Membre libre.</div>

LE FAUBOURG SAINT-ANTOINE

Air du *Petit mot pour rire.*

D'une joviale façon
Je voudrais faire ma chanson ;
Mais je ne sais quoi dire :
Antoine, avec ou sans cochon,
Du grand faubourg le saint patron,
Ne prête pas (*bis*) au petit mot pour rire.

Les ébénistes, les brasseurs,
Les artistes enlumineurs
De papiers qu'on admire,
De Lappe tous les ferrailleurs,
Que c'est comme un bouquet de fleurs,
Ne prêtent pas au petit mot pour rire.

Après les braves travailleurs,
Parler de ces politiqueurs
De l'espèce la pire ?
Du lundi les adorateurs,
De tout métier les contempteurs
Ne prêtent pas au petit mot pour rire.

Picpus et ses maisons de fous,
Mazas avec ses gros verroux
A ne pouvoir suffire,
Les hôpitaux, le rendez-vous
De ceux qui n'ont pas de *chez-nous*,
Ne prêtent pas au petit mot pour rire.

Philippe-Auguste et Saint-Louis,
Songeant aux jours évanouis
De leur puissant empire,
De nos faits, pour eux inouïs,
Se montrant fort peu réjouis,
Ne prêtent pas au petit mot pour rire.

Les chevaliers, les paladins,
Subissant, aux pays lointains,
Un glorieux martyre,
Tous ces illustres quinze-vingts
Torturés par les Sarrasins,
Ne prêtent pas au petit mot pour rire.

Des frondeurs faire le tableau,
La Montpensier à son créneau,
Le canon qu'elle tire,
Santerre, un ignoble bourreau,
Baudin mourant pour son drapeau,
Ne prêtent pas au petit mot pour rire.

Foire au pain d'épice, flâneurs
Que le boniment des vendeurs
Pendant un mois attire,
Musique infernale, dompteurs,
Chevaux de bois et bateleurs
Ne prêtent pas au petit mot pour rire.

Mes couplets sont mauvais, ma foi !
Et je le dis, sans nul émoi,
Que Saint-Antoine inspire
Un autre qui, dans ce tournoi,
Saura trouver bien mieux que moi
Le petit mot (*ter*) pour rire !

<div style="text-align:right">

Louis PIESSE,
Membre titulaire.

</div>

LE QUARTIER MOUFFETARD

Air : *Ronde de Paris la nuit.*

Riv' gauche de la Seine,
Un des plus vieux quartiers
Dans Paris nous promène
Par d'étranges sentiers.

Au progrès réfractaire,
Malgré la loi du temps,
Là, tout est prolétaire,
Métiers comme habitants...
Turbulent et braillard,
Et bien souvent pochard,
Oui, turbulent et pochard,
Voilà l' quartier Mouff'tard !

Sa plaqu' géographique
S'accroche à deux tremplins :
L'écol' Polytechnique,
Et l'palais des Gob'lins.
On dirait, dans la crotte,
Sans peur des rapproch'ments,
Une araigné' qui trotte
Entre deux diamants.
Turbulent, etc...

Les ru's n'en sont pas tristes ;
On y voit s'étager
Au moins trent' liquoristes
Contre un seul boulanger.
C'est qu' là, sans cafardise,
Chiffonnier et tanneur
Vont bien moins à l'église
Que chez l' distillateur.
Turbulent, etc...

Pourtant on y travaille,
Et des vœux exigeants
Dans l' chiffon, la limaille,
Peuv'nt rencontrer d' brav's gens.
Mais à la fin d' la s'maine,
Au *Café du Poivrot*,
Près du bal du *Vieux-Chéne*,
Cré nom ! quel coup d' sirop !...
Turbulent, etc...

Du tableau que j' défriche
Bien pâle est l'horizon,
C'est un faible pastiche,
Sans éclat ni blason.
Faut pas qu' ça vous taquine ;
On n' peut, sans être un s'rin,
Pincer du Lamartine
Lorsqu'on a pour refrain :

Turbulent et braillard,
Et bien souvent pochard,
Oui, turbulent et pochard,
Voilà l' quartier Mouff'tard !

<div style="text-align:right">

Victor LAGOGUÉE,
Membre honoraire,

</div>

LE QUARTIER DU TEMPLE

Air de la *Femme à barbe*.

Je ne veux pas des Templiers
Raconter la tragique histoire ;
Laissons ces moines-chevaliers
Et leur bûcher expiatoire.
J'ajoute même sans détour :
Laissons aussi la vieille tour
Où l'on enferma Louis seize ;
Tout ça nous mettrait mal à l'aise.
Ces sujets-là sont peu joyeux ;
Le nouveau quartier offre mieux :
On y trouve plus d'un exemple
Honorant le quartier du Temple.
Gloire au nouveau quartier du Temple !

D'abord, voici le grand marché,
C'est-à-dire un bazar immense
Où plus d'une belle a cherché
Une économique élégance ;
Ici, plus d'un clerc, pour un soir,
S'en vient louer un habit noir,

Avec lequel il pourra faire
Sa visite au bal du notaire.
Oui, plus d'un qu'on admirera
S'habille au *décrochez-moi-ça !*
Ah ! combien de gens on contemple
Grâce à toi, vieux marché du Temple !
Gloire donc au quartier du Temple !

A peine a-t-on fait quelques pas
Que l'on se trouve dans le square
Où beaucoup, après leur repas,
Fument la pipe où le cigare.
Là, prenant des airs triomphants,
Les femmes mènent leurs enfants ;
Là, quoique par trop attendue,
Béranger aura sa statue.
Près Notre-Dame-Nazareth
S'élève Sainte-Elisabeth ;
Et c'est, pour l'œil qui le contemple,
Le beau coin du quartier du Temple.
Gloire au nouveau quartier du Temple !

Presque en face est, comme un pendant,
La monumentale mairie ;
Plus loin à droite, en descendant,
C'est de l'Etat l'imprimerie.
En remontant, sur le côté,
On voit le Mont-de-Piété...

Mais fuyons les notes plaintives,
Et pénétrons dans les Archives;
Cherchons le plafond sans rival
Que nous a peint Jobbé-Duval.
C'est fièrement que je contemple
Le grand art, au quartier du Temple !
Gloire au nouveau quartier du Temple !

Pour retrouver le boulevard
Prenons le passage Vendôme :
C'est bien là que florissait l'art,
Où le drame avait son royaume.
Tout près du petit Lazari
Brillaient le théâtre Saqui,
La Gaîté, le Cirque-Olympique
Et le fier théâtre Historique.
Du dernier marchand de coco
La sonnette éveillant l'écho,
Dans le passé, je te contemple,
O mon vieux boulevard du Temple !
Gloire au vieux boulevard du Temple !

A droite était le Cadran-Bleu,
Ce restaurant chéri des noces;
Après l'église, c'est le lieu
Où tous arrivaient en carrosses.
En face, et plus tard, Bonvalet
Aux amoureux versa le lait ;

Du Jardin-Turc le voisinage
Formait son aimable apanage.
Aujourd'hui, ce lieu de repos
S'ouvre aux joueurs de dominos :
Entre cinq et sept, on contemple
Les joueurs du quartier du Temple.
Gloire au nouveau quartier du Temple !

Un dernier mot sur ce quartier,
C'est le mien, mon âme en est fière !
Il présente, dans son entier,
L'aspect d'une ruche ouvrière.
Par l'ensemble et par le détail,
C'est bien le quartier du travail.
C'est là qu'en un jour fatidique
On acclama la République ;
Là, qu'un superbe monument
S'élève au ciel splendidement ;
Là, que donnant un noble exemple,
O République : on te contemple !
Gloire donc au quartier du Temple !

<div align="right">CHARLES VINCENT,
Membre titulaire, Président.</div>

LE QUARTIER DES GOBELINS

AIR : *Ne raillez pas la garde citoyenne.*

Mon embarras, je l'avoue, est extrême ;
Comment semer de quelques traits malins
Une chanson où l'on m'offre pour thême
Le vieux quartier nommé : LES GOBELINS ?

A travers champs, là serpentait la Bièvre,
Jadis limpide, entre ses bords fleuris,
Dont à présent les eaux donnent la fièvre
Aux malheureux riverains de Paris.

De ce cours d'eau, racontant la naissance,
Savez-vous comme en parle Rabelais ?
Et m'auriez-vous quelque reconnaissance,
De son récit si je vous régalais ?

Je vous préviens qu'il ne sent pas la rose,
Mais on est sûr d'obtenir son pardon,
En déridant tout front un peu morose,
Avec l'esprit du curé de Meudon.

Panurge, un jour, se vengeant d'une dame,
Qui, tous ses sens par elle étant troublés,
Se refusait à couronner sa flamme,
Cent mille chiens par lui sont rassemblés.

Et tous ces chiens, mâtins de toute sorte,
Dogues, bassets, venant vider leur sac,
A l'unisson pissent devant la porte
De son logis, qui plongeait dans un lac.

Bientôt ce lac, comme on se l'imagine,
En débordant, sous un ciel orageux,
Est devenu la malpropre origine
De la rivière, au cours noir et fangeux.

Laissant Panurge, il est temps que j'arrive
A Gobelin, le fameux teinturier,
Qui de la Bièvre en occupant la rive,
Donna son nom à ce nouveau quartier.

Auprès de lui, diverses industries,
Maroquiniers, mégissiers et tanneurs,
Empoisonnant l'air des vertes prairies,
En ont chassé les anciens promeneurs.

Mais c'est à lui que la manufacture
Des Gobelins dût un nouveau renom,
Traçant le plan de sa gloire future
Dans son local, qui conserva son nom.

Puis de Colbert le bienfaisant génie
Vint imprimer un essor généreux
Aux ouvriers, dont l'adresse infinie
A pu créer ces tissus merveilleux

Qui, d'un grand peintre en reproduisant l'œuvre,
Savent cacher à tous les yeux surpris
Que c'est aux doigts d'un habile manœuvre
Que nous devons ces tableaux d'un haut prix.

Il ne faut pas que près d'eux je m'oublie ;
Jetons ensemble un rapide regard
Allant de la barrière d'Italie
Jusqu'aux confins du quartier Mouffetard.

Et tout d'abord cette barrière évoque
Un historique et triste souvenir,
Drame sanglant d'une fatale époque,
Dont puisse Dieu préserver l'avenir !

De Saint-Médard, plus loin, la vieille église
Vient nous montrer son gothique portail,
Et nous réserve, en entrant, la surprise
De plus d'un vieux et curieux vitrail.

Près d'elle était, jadis, le cimetière
Et le tombeau de ce diacre Pâris,
Autour duquel maint convulsionnaire
Gesticulait et jetait les hauts cris.

Suivant en paix ses humbles destinées,
Pour le passé nous montrant son respect,
Ce vieux quartier, depuis deux cents années,
Offre à peu près toujours le même aspect.

On n'y voit point de l'aristocratie
Les beaux palais et les hôtels princiers,
Mais aux bas fonds de la démocratie
Il emprunta ses nombreux chiffonniers.

Saluons donc, philosophes nocturnes,
Ces travailleurs se contentant de peu,
Qui, dans Paris, sans bruit et taciturnes,
Gagnent leur pain à la grâce de Dieu.

Quant vient la nuit, leur honnête phalange
Se met en marche, et chacun peut les voir,
Lanterne en main, explorant toute fange,
Dans tous les sens se disperser le soir.

Ils ne vont pas souvent au lapidaire
Porter la perle extraite du fumier,
Ayant vidé la hotte légendaire,
Qui sur leur dos leur tient lieu de panier ;

Mais le crochet, qui dans leurs mains se joue,
En y jetant jusqu'au moindre tronçon
De tout objet ramassé dans la boue,
Y pourra bien jeter cette chanson !

Mon embarras, je l'avoue, est extrême ;
Comment semer de quelques traits malins
Une chanson où l'on m'offre pour thême :
Le vieux quartier nommé : LES GOBELINS ?

<div style="text-align:right">Ed. RIPAULT,

Membre titulaire,</div>

LE QUARTIER SAINT-PAUL

Air de *Mimi-Pinson*.

Dans ce quartier que, l'âme émue,
Je viens chanter à ce banquet,
Au numéro sept de la rue
Nommée alors *Gérard-Bocquet*,
A commencé mon existence ;
Et si, plus tard, j'ai pris mon vol,
 Bien qu'à distance,
Berceau de mon heureuse enfance,
Je t'aime, vieux quartier Saint-Paul !

Oui, mon cœur t'est resté fidèle,
Et, quoiqu'absent, je t'ai béni,
Comme la volage hirondelle
Aime et se rappelle son nid.

Je puis redire ton histoire ;
Si loin de toi j'ai pris mon vol,
 Tu peux m'en croire,
Toujours présent à ma mémoire
Tu restas, vieux quartier Saint-Paul !

Je revois encore l'église
De Saint-Paul et ses grands arceaux
Où cet apôtre évangélise...
Bien entendu, sur les vitraux.
Là, j'ai reçu l'eau du baptême ;
Et, si plus tard j'ai pris mon vol,
 Pas d'anathême !
Car à toi je pense et je t'aime,
Vieux clocher du quartier Saint-Paul !

Dois-je saluer, au passage,
Les donjons du royal hôtel
De Charles V, nommé *le Sage* ?
Il n'est plus, ce noble castel !
Comme le couvent des Minimes,
Le Temps l'a détruit, dans son vol.
 Aux noirs abîmes,
Laissons dormir ces deux victimes,
Monuments du quartier Saint-Paul !

De *Beautreillis* voici la rue
Et celle des *Trois-Pistolets*,
L'une que j'ai tant parcourue,
L'autre où je jouais aux palets ;

Et puis celle des *Nonnains-d'Yères*
Où, gamin, je prenais mon vol,
 Quand, sans lisières,
En proie aux ardeurs buissonnières,
Je flânais au quartier Saint-Paul.

Couvert de nombreuses denrées,
Là-bas, enfin, voici le port,
Le vieux port où sont amarrées
De lourdes barques de transport.
Loin de la Seine qui l'immerge,
Depuis longtemps j'ai pris mon vol ;
 Mais, sur la berge,
J'aperçois encore l'auberge
Des mariniers du quai Saint-Paul.

Ce vieux quartier qui m'a vu naître,
Où j'ai vécu jusqu'à huit ans,
Aujourd'hui vient de m'apparaître
Tel qu'il était en mon printemps.
Jadis, sans regret, sans alarme,
Au loin, hélas ! j'ai pris mon vol ;
 Mais, sous le charme,
Dans mes yeux je sens une larme,
En parlant du quartier Saint-Paul !

<div style="text-align:right">EUGÈNE GRANGÉ,
Membre titulaire.</div>

LE QUARTIER DU LUXEMBOURG

—

Air : *Restez, restez, troupe jolie.*

Le Luxembourg, qu'ici je chante,
Est un des plus fameux quartiers ;
Et son jardin, qui vous enchante,
Eden des enfants, des troupiers,
Est surtout celui des rentiers.
Les amoureux y sont en nombre...
Aussitôt que baisse le jour,
On entend chuchoter dans l'ombre,
Dans le jardin du Luxembourg.

Que de souvenirs historiques
Se rattachent à son Palais !...
Que de peintures magnifiques !
Autre part on ne vit jamais
D'aussi véridiques portraits.
Lorsqu'il fit son Dix-Huit Brumaire,
Bonaparte — héros du jour —
Avec sa maison militaire,
Vint demeurer au Luxembourg.

C'est dans ce Palais, sous l'Empire,
Que le Sénat fut installé ;
Ses efforts ne purent suffire
A sauver un trône ébranlé...
Chaque Pair y fut appelé.
Ney, ce maréchal héroïque,
Grâce aux intringues de la Cour,
Victime de la politique,
Trouva la mort au Luxembourg.

Saint-Sulpice eut pour moi des charmes ;
Ses tours attiraient mon regard.
Non loin de l'Eglise des Carmes,
Sur la route de Vaugirard,
Je gaminais étant moutard.
Le jour, d'une main assurée,
J'aimais à battre du tambour,
Puis je finissais ma soirée
Au Bobino du Luxembourg.

La farceuse — presque sorcière —
Mademoiselle Lenormand,
Dans ce quartier avait naguère
Un somptueux appartement,
Où tous accouraient sottement
Près de là logeait une brune :
(La Théroigne de Méricourt)
Avant-coureur de la Commune,
Qui s'empara du Luxembourg.

Je conviens que rimer m'amuse,
Mais, hélas! pour ce *mot donné*,
Vainement j'invoquais ma muse ;
J'étais par elle abandonné...
Jugez si je faisais un né !
Lorsqu'une voisine discrète
Me proposa de faire un tour...
Et j'ai composé ma bluette
Dans... le quartier du Luxembourg.

<div style="text-align:right">F. DESCORS.
Membre associé.</div>

LE QUARTIER LATIN

Air : *Eh ! le cœur à la danse.*

Un jour, dans le souffle du ciel,
 Sur le mont Geneviève,
Du grand collège universel
 Un moine fait le rêve.
 Laissant l'aveugle oraison,
 Il proclame la Raison ;
 Il plane sur le Monde
Du haut d'un nouvel Aventin ;
 Et la Rome qu'il fonde,
 C'est le Quartier Latin.

Bientôt va bouillonner l'esprit
 Dans ce creuset immense;
C'est un merveilleux manuscrit
 Qui toujours recommence,
 Enregistrant les relais,
 De Sorbon à Rabelais,
 De Descarte à Voltaire;
Et l'arbitre de ce destin
 Que se refait la terre,
 C'est le Quartier Latin.

La Chanson vole et ne pourra,
 Pour ce marcheur robuste,
S'attarder aux pas qu'il fera
 Depuis Philippe-Auguste.
 Qu'il soit artiste ou robin,
 Théologue ou carabin,
 Qui, huit fois centenaire,
Garde, jeune, à son front mutin,
 Le rayon qui l'éclaire?
 C'est le Quartier Latin.

Ardent aux multiples exploits,
 Variant son poème,
Qui mène, d'accord, sous les toits,
 L'étude et la bohème?
 Brave l'hiver sans manteau?
 Va jeûner chez Flicoteau?

Sait boire à la fontaine,
De l'eau, comme un bénédictin,
Ou du lait chez Crétaine?
C'est le Quartier Latin.

En vrai disciple d'Abailard,
S'il prend une Héloïse,
Il ne craint plus le traquenard
D'aucun homme d'église.
Nonette sans chapelet,
Ignorant le Paraclet,
Telle est cette Musette
Dont il eut le cœur enfantin.
Qui créa la grisette?
C'est le Quartier Latin.

Comme Chicard, sa déité,
Il est d'allure ingambe;
C'est chez lui que l'humanité
Lève le plus la jambe;
A la Chaumière, au Prado,
Chez Lahire ou Pilodo,
Qu'au piston le sol tremble,
Qui voit et Cujas et Patin
Faire un quadrille ensemble?
C'est le Quartier Latin.

S'il détaille, sans piano,
 La romance à sa blonde,
Il dit, gouailleur, à Bobino,
 Les couplets et la ronde.
 Que Paris chasse un tyran,
 Qui combat au premier rang?
 Et, les poumons à l'aise,
Au patriotique festin,
 Chante la Marseillaise?
 C'est le Quartier Latin.

Ce temps n'est plus : le renouveau
 A promené sa pioche;
Le moderne met son niveau
 Sur la vieille basoche.
 Qui perd son entrain fameux?
 A Bullier fait le gommeux?
 Qui s'offre la ripaille,
Chez Foyot, de plats au gratin?
 A l'Odéon qui baîlle?
 C'est le Quartier Latin.

Cluny s'orne d'un parc anglais,
 L'Atrium se pomponne;
L'Amérique met ses tramways
 Sur les Maçons-Sorbonne.

Et, Munich pour fournisseur,
 Procope se fait brasseur;
 Devant le flot tudesque
Que verse Gretchen en satin,
 Qui perd son pittoresque?
 C'est le Quartier Latin.

De Saint-Michel le courant d'air
 Rendit l'Amour phtisique.
Paméla, devant un bitter,
 Tient, là, cours de physique ;
 Paul s'y voit électrisé ;
 Valentin galvanisé.
 Cette Paphos clémente
Où, sans fiel, Paul et Valentin
 Partagent une amante,
 C'est le Quartier Latin.

Si du progrès l'œuvre insensé,
 D'aspect le modifie,
Il reste le poste avancé
 De la philosophie.
 Tribun, recteur ou savant,
 C'est lui qui crie : « En avant ! »
 Il est la vigilance,
Il est le réveille-matin.
 Qui sème, lutte et pense?
 C'est le Quartier Latin!

Promenant là, de temps en temps,
 Le regret qui vous hante,
O vous, qui fêtiez vos vingt ans,
 Vers dix-huit-cent-cinquante,
 Qu'un croquis de Gavarni
 Vous fasse revoir Nini,
 Ressuscitant le charme
De ce passé déjà lointain,
 Qui vous tire une larme?
 C'est le Quartier Latin!

<div style="text-align:right">Emile BOURDELIN,
Membre titulaire.</div>

LE QUARTIER DES HALLES

Air de *la Sentinelle*.

Quartier glouton, ah! je me réjouis
De te chanter, pour moi c'est une aubaine;
De ce grand corps que l'on nomme Paris,
C'est toi le ventre et l'énorme bedaine.
Par tes faveurs, ô bienfaisant quartier,
Tu mets un terme à toutes les fringales;
 Car de ce Paris tout entier
 Quel est le père nourricier?
 Certes, c'est le quartier des Halles!

On remplaça, depuis près de cent ans,
De nos aïeux les quartiers funéraires
Que l'on nommait *Charniers des Innocents*,
Par un bazar de produits culinaires.
Plus de cercueils ni de tour des Martroys;
Mais, à nos yeux, tout ce qui nous régale,
 Viandes, poissons, à notre choix,
 Choux, carottes et petits pois,
 Font l'ornement de notre Halle.

Vois cette tour aux contours crénelés
Qui du quartier tient place dans l'histoire,
Nous savons tous que notre Halle aux Blés,
A Médicis servait d'observatoire.
Mais le temps seul est maître du destin;
La Médicis, qui croyait aux cabales,
 N'eût pas deviné, c'est certain,
 Que Paris, pour cuire son pain,
 De ses palais ferait des halles.

En politique, en science et dans l'art,
Si d'être fort tout un chacun s'efforce,
Grévy, Ferry, Clémenceau, Say, Tirard,
Se jugent bien de la première force;

Mais moi, je dis, sans leur faire grands torts,
Qu'en ce quartier de notre capitale,
 Je ne fais pas beaucoup d'efforts
 Pour prouver que ces hommes forts
 Sont moins forts que mes forts de Halle

Barthélemy, le son de ton tocsin
Pour l'Auxerrois fut une grande tache ;
Dans mon quartier, quand retentit l'airain,
Pour les croyants, c'est fête à Saint-Eustache.
Qui de la Halle illustra le pilier ?
C'est un esprit qu'aucun autre n'égale,
 Esprit qui vint pour houspiller
 Le ridicule et l'étriller :
 C'est Molière, enfant de la Halle !

Chez les savants du grand Quartier Latin,
Chez les docteurs de collège ou Sorbonne,
On fait grand cas, au faubourg Saint-Germain,
D'un beau parler que chacun se façonne !
A notre Halle, il est fort bien reçu
De *jaspiner* la langue paroissiale ;
 Nul de vous ne sera déçu
 Si je lui donne un aperçu
 Du pur langage de la Halle !

Si vous flairez une viande, un poisson :
« N'fich' pas ton nez dessus la marchandise ! »
Vous marchandez, c'est une autre chanson :
« C'est pas pour toi, madame la marquise !
» Et toi, môssieur, n'faut pas nous bassiner ;
» Touch' pas à ça, tu z'y fich'rais la gale ;
 » Si tu n'finis, j'vas déchaîner
 » Nos forts, qui vont t'assaisonner...
 » Allons, allons, vite détale !
 » Hors de la Halle ! »

<div style="text-align:right">G. DUPREZ,
Membre honoraire</div>

BELLEVILLE

Air : *J'ai vu le Parnasse des Dames.*

D'ici voyez cette colline
Qui s'étage sur le faubourg
Du Temple, et d'où l'homme domine
Paris à l'immense contour.
Bien que chansonnier inhabile
De par le sort, hélas ! je dois,
Ce soir, vous chanter *Belleville*,
Et même les Bellevillois.

Jadis, cette montagne inculte
N'avait que quelques habitants
Sans maître, sans lois et sans culte :
— Ce devait être un heureux temps ! —
Ce petit coin calme, entre mille,
Et ces paisibles villageois
Sont devenus, l'un *Belleville*,
Et les autres, Bellevillois.

Un jour, ce pays fit envie,
A quelque roi mérovingien,
Qui, sous le grand nom de Savie,
En fit tout simplement son bien.
Inscrits sur la Liste civile
De cet accapareur sournois,
Triste mine fit *Belleville*
Et firent les Bellevillois.

Ce temps fut de courte durée,
Et l'on vit des religieux
Entre eux en faire la curée,
Avec des arguments pieux.
Henri premier, donnant asile
A quelques cagots de son choix,
Leur fit cadeau de *Belleville*
Ainsi que des Bellevillois.

Puis tout se rétablit dans l'ordre :
Ces braves gens ayant trouvé
Quelques meilleurs morceaux à mordre;
Savie en fut quitte et sauvé.
Sous Charles six, c'est Pointronville
Qu'on nomma ce pays, je crois;
Moi, je préfère *Belleville*...
Qu'en pensez-vous, Bellevillois ?

Bientôt après sa délivrance,
Et comme par enchantement,
On vit des maisons de plaisance
Décorer ce coteau charmant.
Rentiers abandonnant la ville,
Petits nobles et gros bourgeois,
Se fixèrent à *Belleville*
Et devinrent Bellevillois.

Belleville, pour sa groseille,
Pour sa galette et ses lilas,
Fut cité comme une merveille
Chez ses voisins des pays plats.
D'aride il devint très fertile ;
Les jardins, les vergers, les bois
Faisaient honneur à *Belleville*
De même qu'aux Bellevillois.

Un siècle au moins avant Nanterre,
(Nanterre même s'en froissa)
Belleville avait sa rosière,
Sans en être plus fier pour ça ;
Mais le choix devint difficile,
Et s'égara, dit-on, parfois....
Plus de rosière à *Belleville*,
Au regret des Bellevillois.

La « Descente de la Courtille »
Après des nuits pleines d'excès,
Pour maint garçon, pour mainte fille
Etait un prétexte à succès.
Pierrots, arlequins, à la file,
S'escrimaient dans de gais tournois,
En descendant de *Belleville*,
Sous les yeux des Bellevillois.

Vous parlerai-je politique.....
Pour être complet, mes amis ?
Non, je me tais... mais je m'explique,
De peur de me voir compromis :
J'aime ce quartier indocile,
Bien que redoutant ses exploits ;
Aussi j'approuve *Belleville*,
Mais..... blâme les Bellevillois !

<div style="text-align:right">Jules ÉCHALIÉ,
Membre titulaire,</div>

LE QUARTIER POISSONNIÈRE

AIR : *Mon père était pot,*

De tous les quartiers de Paris
 Voulant faire un volume,
Chacun de nous doit à tout prix
 Y consacrer sa plume ;
 Mais puisque Duplan
 Nous le laisse en plan,
Je vais à ma manière,
 Sans empiéter,
 Ce soir, vous chanter
Le quartier Poissonnière.

Après la Halle et la Cité,
 Je crois bien qu'il est presque
Le plus ancien quartier cité
 Du vieux Paris grotesque.
 Butte Montorgueil,
 D'après maint recueil
D'autorité plénière,
 Autrefois était
 Le nom que portait
Le quartier Poissonnière.

De cette butte Montorgueil,
 Ajoute la chronique,
On pouvait jouir d'un coup d'œil
 Absolument unique.
 C'était un devoir
 De monter y voir
 L'étoile matinière,
 Pour gars et tendrons,
 Dans les environs
 Du quartier Poissonnière.

C'est certainement par égard
 Pour cette belle vue
Que l'on appela Beauregard
 Sa principale rue.
 Couvrant d'un manteau
 De fleurs ce coteau,
 La saison printanière
 Transformait, jadis,
 En vrai Paradis
 Le quartier Poissonnière.

Hélas ! le temps a su changer
 L'aspect de cette butte ;
On n'y voit plus un seul berger,
 Plus une seule hutte.
 La haute maison,
 Sorte de prison

Remplace la tannière
 Dont était content
 L'ancien habitant
Du quartier Poissonnière.

Longtemps, les marchands de poisson,
 Se rendant à la Halle,
Passèrent, pour payer rançon,
 Par cette butte sale.
 Bref, des débardeurs
 Et des revendeurs
 C'était la pépinière,
 Et le roi-saumon
 A laissé son nom
Au quartier Poissonnière.

La Religion, en ce lieu,
 Eut aussi ses prêtresses
Dans le couvent des Filles-Dieu
 Aux célestes ivresses.
 Hélas ! tour à tour,
 Les filles, l'amour
 Ont changé de bannière,
 Et pour un couvent
 On en compte cent
Au quartier Poissonnière.

—Dois-je parler après Hugo
De la Cour des Miracles,
Dite : Royaume de l'Argot,
Y rendant ses oracles ?
Capons, malingreux,
Hubains, sabouleux,
Tendant leur aumônière,
Marcandiers, truands,
Etaient habitants
Du quartier Poissonnière.

De nos jours, ce vaillant quartier
Loge le haut commerce ;
Du Caire jusques au Sentier,
C'est là que tout converse.
Quartier des Jeûneurs,
Tu rends les honneurs
A la branche linière ;
Donc, gloire aux tissus
Plus ou moins écrus
Du quartier Poissonnière !

<div style="text-align:right">
Jules ÉCHALIÉ,

Membre titulaire.
</div>

LE QUARTIER DE L'OPÉRA

Air de *Calpigi*.

Vous n'attendez pas, j'imagine,
Que je remonte à l'origine
Gauloise, franque et cœtera,
De ce quartier de l'Opéra
Qu'un sort aveugle me livra.
D'ailleurs, voyez mon ignorance :
Je n'en ai pas la connaissance,
Même après avoir consulté
Maints savants qui tous ont été
 Muets à l'unanimité!

Air du vaudeville de *la Partie carrée*.

Pourtant, l'on sait qu'au siècle dix-huitième,
Il existait sur cet emplacement
Des prés, des champs, des marécages même
Qui n'étaient pas très sains, probablement.
On y trouvait la Grange-Batelière,
Ferme champêtre ; une voirie aussi,
Qu'alimentait la ville tout entière...
 Vous sentez ça d'ici !

AIR : *Mon galoubet.*

Sur un égout,
Ce vaste espace, à son aurore,
Il n'est personne qui l'ignore,
Gisait d'un bout à l'autre bout.
A présent, ça ne change guère,
Il est encor comme naguère
Sur un égout !

Les Porcherons,
Ce hameau qu'il faut bien qu'on cite
Était moitié sur sa limite
Et moitié dans ses environs ;
Puis un castel d'un certain âge
Qu'on nommait comme le village :
Les Porcherons.

AIR : *Ah ! daignez m'épargner le reste !*

Mais, trêve à l'érudition
Que depuis trop longtemps j'étale !
Passons à la création
De ce coin de la capitale.
Sous Louis XV, on l'entreprit,
Ce qui fut un acte fort sage,
Et maintenant, quand j'aurai dit
Que Louis XVI le finit :
N'en demandez pas davantage !

Air *de Saltarello.*

Aujourd'hui, le spectacle change :
Un sol de porphyre et de grès,
Où stagnait autrefois la fange,
Est couvert de mille palais.

Des boulevards, des larges rues,
Inondés d'air et de soleil ;
Des pittoresques avenues
Offrent un coup d'œil sans pareil.

Est-ce Memphis, est-ce Ninive ?
Non, c'est un point du grand Paris
Qui nous entraîne et nous captive,
Fût-on de Rome ou de Tunis !

De la ville c'est l'avant-garde,
Un vrai forum parisien
Où le monde entier boulevarde,
Où l'on parle de tout, de rien.

Au gré de nos esprits volages,
Comme les habitants des airs,
Explorons ces heureux parages
Dans leurs replis les plus divers.

Au milieu de feux électriques,
Nous apparaît le *Grand-Hôtel,*
Que les pôles et les tropiques
Transforment en tour de Babel.

Sur le même plan se profile
Le *Jockey-Club* à l'Occident;
Dans le lointain, le *Vaudeville*
Montre son portail élégant.

Quelle est cette façade indoue
Qu'on aperçoit de ce côté?
C'est l'*Eden-Théâtre,* où l'on joue
Excelsior à perpétuité.

Une autre zone nous attire :
Le *Passage Jouffroy,* voisin
D'un salon moderne où la cire
Devient vivante avec *Grévin.*

Madame est-elle déchirée
Par les angoisses de la faim?
Café Riche et *Maison Dorée* :
Vous les rencontrez en chemin.

Tortoni fournira les glaces
Et l'*Américain* ses soyés,
Le *Mazarin* ses demi-tasses,
Madrid ses alcools variés.

Or, dans ce milieu, rien ne manque :
Turfistes, cockneys et gommeux,
Hommes de Bourse, hommes de banque
Et même des gens sérieux.

Les magasins sont des musées
Où de splendides œuvres d'art
Côte à côte sont exposées
Et se disputent le regard.

Vous parlerai-je de ces rues,
Mailles d'un sinueux réseau,
Par nos yeux à peine entrevues
Dans cette course à vol d'oiseau.

Elles empruntent à nos gloires
Les noms les plus retentissants,
Et rappellent à nos mémoires
Des souvenirs toujours croissants.

Ces noms, partout mis en vedette,
Font un harmonieux concert :
C'est *Châteaudun* et *Lafayette*,
Drouot, *Mogador* et *Joubert*.

Voici l'alliance divine
Des maîtres de l'art dans *Auber*,
Rossini, *Gluck* et *Lamartine*,
Halévy, *Scribe* et *Meyerbeer*.

C'est un ensemble magnifique
Que l'avenir consacrera ;
N'est-il pas le cadre magique
De notre superbe *Opéra ?*

AIR : *Allez-vous-en, gens de la noce.*

Mais à l'Opéra je m'arrête ;
Il faut ici changer de ton,
Et prudemment battre en retraite
Avec mes vers de mirliton.
Ce monument, pour le décrire,
Voudrait un meilleur chansonnier,
Un poète moins routinier.
Sur-lui, je n'ai qu'un mot à dire :
Il est signé : Charles Garnier.

LUCIEN **MOYNOT**,
Membre honoraire,

LA CHAUSSÉE D'ANTIN

Air *d'Octavie.*

Au temps jadis, au temps de la grisette,
J'eus pour maîtresse un gracieux lutin
Qui répondait au doux nom de Suzette,
Et demeurait dans le quartier d'Antin.

Elle logeait, j'en ai la souvenance,
Près de l'hôtel où vécut Mirabeau,
Ce fier tribun, dont la mâle éloquence
De l'anarchie alluma le flambeau.

Mais évoquons des souvenirs moins tristes;
Parlons plutôt de nos célébrités,
Des écrivains, des héros, des artistes,
Que ce quartier a jadis abrités.

Au premier rang, je placerai Fontane,
Grand-Maître alors de l'Université;
Et, si je mêle au sacré le profane,
Je citerai la Gaymard, la Duthé.

Représentant Thalie et Melpomène,
— Comme disaient les rimeurs d'autrefois, —
Dans ce quartier dit : la nouvelle Athène
Ont habité Rachel, Mars, Duchesnois.

En pleine paix, comme au fort des orages,
Volney, Champort, Jouy, Monge et Rivarol
Ont, tour à tour, dans ces riants parages,
Vu leur talent naître et prendre son vol.

C'est encor là, retour des Pyramides,
Que Bonaparte, on le sait, s'enferma,
Avec quelques grognards sûrs et solides,
Dans un hôtel que lui céda Talma.

De ce foyer, le héros légendaire
Partit un jour, poussé par le destin,
Pour accomplir ce fier Dix-huit Brumaire
Qui fit cesser l'affreux gâchis, enfin !

Je m'aperçois que, dans ce cours d'histoire,
J'ai quelque peu pataugé, c'est certain ;
Car ma chanson tourne à la bassinoire,
Et je reviens à mon quartier d'Antin.

Quartier brillant de Paris· la grand'ville,
Où vont de front la finance et l'esprit,
Et qu'au Midi borne le Vaudeville,
Tandis qu'au Nord la Trinité sourit.

Aux alentours, c'est la Maison-Dorée,
Grand cabaret cher à tous les viveurs,
Où, vers minuit, la cocotte plâtrée
Vient, à l'enchère, adjuger ses faveurs.

Epargnez-moi le plus léger murmure
Dont mon vieux cœur pourrait être froissé ;
De ma chanson, amis, c'est la clôture,
Et je finis comme j'ai commencé :

Au temps jadis, au temps de la grisette,
J'eus pour maîtresse un gracieux lutin
Qui répondait au doux nom de Suzette,
Et demeurait dans le quartier d'Antin.

<div style="text-align:right">DUVELLEROY,

Membre titulaire.</div>

BATIGNOLLES-MONCEAUX

Air du *Charlatanisme*.

Oui, les Batignolles, jadis,
N'étaient qu'un hameau sans fortune ;
Avec Monceaux, sous Charles-Dix,
Le hameau s'érige en commune.
C'est en soixante seulement
Qu'il s'annexe à la métropole,
Et forme un arrondissement
Qu'on écrit indistinctement :
Batignolles ou Batignolle (1).

Puîné de la grande cité,
Batignolle eut son jour de gloire.
Mil-huit-cent-quatorze est daté
En lettres d'or dans son histoire.
Quand, au moment d'être franchi,
Paris abandonné s'affole,
C'est à la barrière Clichy
Que les alliés ont fléchi
Devant Moncey, dans Batignolle.

(1) En 1829, la commune a 6,000 habitants ; en 1860, les deux quartiers, 65,000 habitants ; en 1883, 74,000 habitants ; le 17e arrondissement entier a 144,000 habitants.

Des maisons avec jardinet
Garnissent les anciennes rues;
L'œil attentif y reconnaît
Des silhouettes disparues.
Sevestre, Chotel, Gaspari (1),
Ont régné sous les girandoles
Du théâtre par eux nourri,
Où, depuis cinquante ans, a ri
Le bon public des Batignolles.

En mil-huit-cent-quatre-vingt-trois,
Dans la plaine où croissaient les herbes,
Remplaçant les chemins étroits,
Passent des boulevards superbes;
Et Monceaux, si longtemps désert,
Où roulaient de simples carrioles,
Animé, luxueux, couvert
De tramways, de chemins de fer,
Se confond avec Batignolles.

Pour soupers, noces et festins,
On connaît le *Père-Lathuille;*
Lorsque pour les rois les destins
Sont changeants, lui reste immobile,
Car, depuis quatre-vingt-dix ans,
On y mange, on danse, on rigole;
C'est encore un des restaurants,
A Paris, dans les meilleurs rangs :
Il tient le sceptre à Batignolle.

(1) Anciens directeurs du théâtre des Batignolles.

Batignolle est hospitalier,
Recueillant le vieux militaire,
La veuve, le petit rentier,
Le retraité, l'irrégulière.
D'employés, trottins, ouvriers,
La foule en ville dégringole,
Chaque matin, des colombiers,
Où les travailleurs, par milliers,
Perchent la nuit à Batignolle.

Aux lettres, au théâtre, à l'art,
Batignolle offre un domicile :
Il abrite Sarah-Bernhardt;
A Dumas fils il donne asile.
Vers nous, de Gounod, ce charmeur,
La mélodie ici s'envole,
Car de *Faust*, le compositeur
Est le voisin du fin auteur
Du *Demi-Monde*, à Batignolle.

Au pinceau comme à l'ébauchoir,
Surtout Batignolle a su plaire :
Meissonnier, Barrias, Leloir,
Neuville, Detaille, Commère,
Bastien-Lepage, Muncaksy,
Des maîtres et des chefs d'Ecole,
Cent peintres et sculpteurs aussi,
Qu'on ne peut tous citer ici,
Sont les hôtes de Batignolle.

Sans monuments et sans passé,
Servant à Paris de lisière,
Batignolle, assez effacé,
D'un vif éclat ne brille guère ;
Mais il prend sa part des splendeurs
Entourant Paris d'auréole,
Et ses peintres et ses sculpteurs,
Ses artistes et ses auteurs
Sont l'ornement de Batignolle.

<div style="text-align:right">A. VACHER.
Membre titulaire.</div>

LE QUARTIER DU LOUVRE

Air de *la Valse des Comédiens*.

Des *mots donnés* lorsque le tournoi s'ouvre,
Pourquoi le sort, qui nous dicte ses lois,
S'avise-t-il, pour célébrer le Louvre,
De désigner un vieux Bellevillois ?

Les muses font pour moi les renchéries ;
Et puis, d'ailleurs, le jeu n'est pas loyal :
A l'Ouest, Vilmay garde les Tuileries ;
Au Nord, Garraud tient le Palais-Royal.

Que voulez-vous franchement que je fasse ?
Vers le Midi je suis aussi bloqué :
Vous n'irez pas me soutenir en face
Que la maison n'est pas au coin du quai ?

Donc, à bon droit, contre mon lot je peste,
Car mon sujet est bien loin d'être entier...
Bah ! puisque seul le monument me reste,
Il faut traiter le Louvre... sans quartier.

Pour ce séjour de chefs-d'œuvre et de crimes,
Je ne veux pas, dans un courroux banal,
Mêler l'iambe à mes modeste rimes,
Car je préfère Horace à Juvénal.

Et cependant on m'apprit à connaître,
Dans ce palais souvent remis à neuf,
Au bord de l'eau, la fameuse fenêtre
Où s'exerçait le chasseur Charles Neuf.

Pour un tyran qui du pouvoir abuse,
Ce sont exploits qu'un confesseur absout ;
Mais attendez : à ce coup d'arquebuse,
Terrible écho, répondra le Dix Août.

Ce roi, foulant aux pieds toute promesse,
A son beau-frère, ému, mais peu rétif,
Propose alors ou la mort ou la messe ;
Pour un parent, c'était expéditif.

Oui, j'en conviens, mais ce n'était pas drôle...
Eh bien, voyez : pour moi qui m'y connais,
Monsieur Rouvière était beau dans ce rôle ;
Mélingue, lui, jouait le Béarnais.

Je vous ai vus : vous résistiez encore,
Derniers débris de l'ancien Doyenné.
Un souvenir à mes yeux vous décore :
Sous votre abri, le romantisme est né.

C'est un printemps : il faut que tout renaisse !
Devéria, Gautier, Hugo, Gérard,
Dans ces vieux murs, cette ardente jeunesse
Rajeunissait la poésie et l'art.

Et dans ce coin de notre chère ville,
Que respecta même Napoléon,
Chanta longtemps le joyeux vaudeville,
Avec Minette, Arnal, Bernard-Léon.

Banals appas qu'un argousin tarife,
Non loin de là, brillaient incognito ;
Plus d'un paillard échappé de leur griffe
Tressaille encore au nom de Fromenteau.

Dans le jardin, provisoire ossuaire,
Ont reposé les martyrs de Juillet,
Et leur drapeau leur servait de suaire...
Près d'une croix, un chien, Médor, veillait.

Vienne le jour, ou bien que la nuit tombe,
En gémissant au moindre bruit de pas,
De son cher maître il protège la tombe.
Il y mourut, mais ne la quitta pas.

Dans cette cour, où deux squares fort tristes
Semblent bâiller comme on bâille au couvent,
Quand j'étais jeune, on voyait vingt artistes
Qui déployaient leurs talents en plein vent.

Là s'étalaient vieux casques, vieilles lampes,
Restes fanés d'un plus glorieux temps ;
Marchands d'oiseaux, de femmes et d'estampes
Y coudoyaient badauds et charlatans.

En dix-huit ans de bourgeoise parade,
Que de farceurs passèrent tour à tour !
Comme au château, son noble camarade,
Miette ici nous fit voir plus d'un tour !

Un nouvel hôte arrive aux Tuileries :
Vite, il lui faut des bâtiments nouveaux ;
Et l'empereur, fier de ces galeries,
Y loge l'art et même ses chevaux.

Quels pavillons ! quelle grande manière !
Comme auprès d'eux tout nous paraît petit !
Du haut du ciel, sa demeure dernière,
Perrault lui-même applaudit Visconti.

Hélas! c'est là que la France abusée,
A force d'or, d'Italie amena,
Pour enrichir Rome, et non le Musée,
Les vieux cailloux du malin Campana.

Puis vient la guerre, où s'abîme l'Empire.
Quoi! dans nos murs... est-ce une illusion?
Les Allemands! — Mais dans le Louvre expire
Le dernier flot de leur invasion.

Ils avançaient, non sans quelques alarmes,
Verrous tirés — qu'en était-il besoin? —
Quand, frémissant, debout, Paris en armes
Leur avait dit: « Vous n'irez pas plus loin! »

Je risquerais de lasser l'auditoire
A trop chanter ce superbe séjour ;
Pour aujourd'hui, je me borne à l'histoire,
Et les beaux-arts viendront un autre jour.

Des *mots donnés* lorsque le tournoi s'ouvre,
Pourquoi le sort, qui nous dicte ses lois,
S'avise-t-il, pour célébrer le Louvre,
De désigner un vieux Bellevillois?

<div style="text-align:right">EUGÈNE IMBERT,
Membre libre</div>

L'ILE SAINT-LOUIS

Air *du Charlatanisme.*

En apprenant que le hasard
Pour sujet m'octroyait cette île,
Je voulus avoir, sans retard,
Quelque renseignement utile.
Or, dans un bouquin que j'ouvris,
Il faut, cher Caveau, que tu saches
Qu'entr'autres détails enfouis,
J'appris que l'île Saint-Louis
Jadis s'appelait l'*Ile aux vaches*.

Ce détail refroidit un peu
Mon ardeur, d'abord sans seconde ;
Je sais bien, oui, je sais, parbleu,
Que rien n'est parfait dans le monde.
Charmant nos regards éblouis,
Le soleil lui-même a des taches ;
Mais il est, à mon humble avis,
Fâcheux pour l'île Saint-Louis
De s'être appelée : *Ile aux vaches*.

Pourtant, que ça me plaise ou non,
A mon mandat il faut souscrire,
Et, quelque soit son ancien nom,
Cette île, je dois la décrire.
Donc, faisant trêve à mes ennuis,
Restons fidèle à mes attaches,
Et, par des efforts inouïs,
En chantant l'île Saint-Louis,
Tâchons d'oublier l'Ile aux vaches !

C'est en seize-cent-trente-trois
Que, cessant d'être une prairie,
Cette île, au lieu d'un pont de bois,
Reçut en dot le *pont Marie*.
Des bâtiments furent construits,
On vit circuler des pataches
Dans chaque rue. — Et c'est depuis
Ce temps que l'île Saint-Louis
Quitta l'affreux nom d'Ile aux vaches.

Outre les maisons, — notez ça, —
On fit le pont de *la Tournelle*;
Puis, une église remplaça
La vieille et modeste chapelle.
Alors, riches traitants, marquis,
Frisant crânement leurs moustaches,
Vinrent, par ce séjour séduits,
Habiter l'île Saint-Louis,
Nommée autrefois l'Ile aux vaches.

De cette île, charmant bijou,
Quatre quais firent la fortune :
Le quai *Bourbon*, le quai d'*Anjou*,
Ceux d'*Orléans* et de *Béthune*.
Là, sous de somptueux lambris,
Logeaient des dames à panaches
Avec les seigneurs..... leurs maris.
On voit que l'île Saint-Louis
N'était plus du tout l'île aux vaches.

Deux hôtels à grands escaliers,
L'hôtel *Lambert,* des plus célèbres,
Et puis, l'hôtel *Bretonvilliers,*
— Hélas ! rentrés dans les ténèbres —
En ce temps, aux yeux réjouis
Offraient de Lesueur des gouaches,
Et prouvaient aux gens ébahis
Que, vraiment, l'île Saint-Louis
Avait dégoté l'île aux vaches.

.

Enfin vous êtes arrivés,
Tristes jours de la décadence !
L'herbe pousse entre les pavés
De cette morne résidence.
Luxe, éclat, sont évanouis ;

Par des bourgeois, vieilles ganaches,
Les logements sont envahis....
En un mot, l'île Saint-Louis
Rappelle aujourd'hui l'île aux vaches!

<div style="text-align:right;">Eugène GRANGÉ et Pierre PETIT,
Membre titulaire. Membre associé.</div>

LA CITÉ

Air : *C'est le gros Thomas.*

C'est notre berceau,
Souvenir du temps des apôtres,
Qu'il faut, sans pinceau,
Tenter de peindre après tant d'autres.
Quoi! vais-je, tout-de-go,
Piller Victor Hugo?
Que mon bon ange m'en préserve!
Que seul il m'inspire et me serve,
Quand j'ai projeté
De chanter la Cité!

Choses du passé,
A cette heure je vous évoque ;
Sur vous l'œil fixé,
Je veux y revoir chaque époque.
Vous me montrez Julien,
L'empereur né chrétien,
Dont on connaît l'apostasie
Et le goût pour la fantaisie.
En homme fûté,
Il fonda la Cité.

Émergeant des eaux,
Cette terre était bien nommée :
L'Ile des Corbeaux,
Car elle en logeait une armée.
Là, ni gaz ni pavé,
Rien d'un prix élevé ;
Mais, en revanche, dans les rues,
De vrais pourceaux, de sales grues.
L'hiver et l'été,
Telle était la Cité.

Son gouvernement
Siégeait dans un palais superbe,
Où, très librement,
Poussait, poussait toujours de l'herbe.
Sans discours irritants
Aux préfets de ce temps,

Bref, sans vivre en état de guerre,
— Ce que Paris a vu naguère, —
　　Une édilité
　　Régissait la Cité.

　　Une ardente foi
Y bâtit partout des églises;
　　Les juges du roi
Au palais tenaient leurs assises;
　　Pourtant, sous saint Louis,
　　Près des sacrés parvis,
Vénus menait des saturnales
Que nous décrivent nos Annales.
　　La lubricité
　　Corrompait la Cité.

　　Mais, au demeurant,
Craignant du ciel une querelle,
　　Ce roi tolérant
Éleva la Sainte-Chapelle,
　　Dont nous voyons encor
　　Briller l'aiguille d'or.
Ainsi, du pur christianisme
On vit sortir l'opportunisme.
　　Ce truc si vanté
　　Nous vient de la Cité.

Un lourd bâtiment,
Prison profonde et sépulcrale,
Était l'ornement
De la demeure féodale ;
La révolution
Y fit irruption ;
Ce lieu, c'est la Conciergerie,
Théâtre où, par mainte tuerie,
Peuple et royauté
Ont sali la Cité.

C'est dans la Cité
Qu'Abailard devint d'Héloïse
L'amant maltraité
Par un jaloux, homme d'Église ;
Qu'Henri quatre, à cheval,
En bronze est sans rival.
Que dire encor de Notre-Dame,
Après sa splendide réclame ?
Ce chef-d'œuvre ôté,
Que serait la Cité ?

Autour, quel fouillis
De hauts pignons, d'étroites rues !
Certe, aucun pays
Ne produisit plus de verrues.

Le chat d'un tapis franc
Devenait lapin blanc;
On fit même, en pâtisserie,
Des essais d'anthropophagie!
Oui, l'homme en pâté
Fut mis dans la Cité.

Plus tard, en plaisirs
Le sol de l'île fut fertile;
Pour tous les loisirs,
Il eut l'agréable et l'utile.
La Morgue et le Prado
Au chicard, au badaud,
Offrirent des scènes diverses
Et d'émotions des averses.
La variété
Fut reine en la Cité.

Un vaste café
De bonheur comblant la basoche,
Le poulet truffé,
Le bon vin tarissaient sa poche;
En robe, à Daguesseau (1),
L'ancien saute-ruisseau

(1 Enseigne d'un café qui était situé en face du Palais de Justice.

Courait manger ses honoraires,
Lorsque jeûnaient certains confrères.
Mainte obésité
Naquit dans la Cité.

On y vend des fleurs,
On y vend aussi la justice ;
Contre les voleurs
On peut y quérir la police.
Voulez-vous que Girard (1)
Vous dise sans retard
A quel degré l'on empoisonne
Les aliments que l'on vous donne ?
Pour votre santé,
Allez dans la Cité !

Le temps a marché,
Et, de sa patte inexorable,
De l'île arraché
Le beau, le laid, le vénérable.
Sauf de rares pignons,
Du passé compagnons,

(1) Directeur du Laboratoire municipal.

Des monuments de toute sorte,
Des orfèvres à chaque porte,
Il n'est rien resté
De l'antique Cité.

<div style="text-align:right;">JULES MONTARIOL,
Membre titulaire.</div>

LES TUILERIES

AIR : *Je commence à m'apercevoir.*

Chapeau bas, messieurs les Quartiers !
J'ai nom : Les Tuileries,
Et sur vos seigneuries
Je lève des regards altiers.
Mon dôme en cendre
A pu descendre
Sous le pétrole, et ma pierre se fendre,

Mon souvenir, toujours debout,
Toujours vivant, reste, partout,
Au nom des Arts, protestant de dégoût!
Collègues seigneuries,
Calmez vos crâneries,
Roi des Quartiers, j'ai nom : Les Tuileries !

Je suis la terre et le berceau
Des royautés passées;
Mais leurs œuvres laissées
De la grandeur portent le sceau.
C'est dans le vaste,
C'est dans le faste
Qu'on a taillé mon somptueux contraste.
Après mon immense jardin,
La Concorde apparaît soudain,
Large et splendide, aux yeux du citadin !
Des villes de la Gaule
Posent, en second rôle,
Autour de moi, — de moi qui suis leur pôle !

Entre ses fontaines, *Louqsor*,
Comme un doigt immobile,
Nous désigne une ville
Qui proteste contre son sort... (1)

―――――

(1) **La statue de la ville de Strasbourg.**

Image noire!
Mais notre histoire
D'un Iéna peut retrouver la gloire...
J'ai Jeanne d'Arc à mon côté,
Et, sur ses tonnerres planté,
Napoléon, notre grande fierté!
Car sa vaillante épée
Écrivit l'épopée
Qui fait pâlir et César. et Pompée!

Devant mon palais on perça
La ligne grandiose
Où, comme apothéose,
Notre arc triomphal se dressa;
Splendide artère
Dont maint parterre
Et maint ombrage embellissent la terre;
Où, partout, on a sous les yeux
L'immensité du merveilleux :
Places, jardins, monuments glorieux!
Calmez vos crâneries,
Collègues seigneuries,
Roi des Quartiers, j'ai nom : Les Tuileries!

<div style="text-align:right">A. VILMAY,

Membre honoraire</div>

LE QUARTIER DE L'HOTEL-DE-VILLE

—

AIR : *Soldat français, né d'obscurs laboureurs.*

Le sort l'ordonne, il faut mettre en chanson
Un des quartiers de la vieille Lutèce ;
Comment pouvoir acquitter ma rançon
Et parvenir à vaincre ma paresse ?
Puisqu'il le faut, dans mon anxiété,
Malgré les torts d'une muse indocile,
Je vais tâcher, sans partialité,
De vous dépeindre avec quelque clarté
 Le quartier de l'Hôtel-de-Ville.

Du vieux Paris ce quartier populeux,
Aux logements impurs, borgnes et louches,
Où d'un enduit sombre et fuligineux
Le Moyen âge avait plaqué les couches,

Est bien changé... car j'ai vu démolir
Des temps anciens plus d'un vieux domicile.
Tout le passé tend à s'évanouir;
Mais le présent se plaît à rajeunir
 Le quartier de l'Hôtel-de-Ville.

Ce fut, dit-on, dans un but fraternel
Que se fondait, au siècle quatorzième,
L'Hôtel-de-Ville et qu'Étienne Marcel
L'inaugurait dans un moment suprême.
A notre époque, on procède autrement;
J'ai vu le peuple, en sa rage imbécile,
Comme Erostrate, avec aveuglement,
Brûler le plus utile monument
 Du quartier de l'Hôtel-de-Ville.

Mais l'édifice, agrandi, restauré,
Va s'achever, et Paris peut s'attendre
A le revoir bientôt transfiguré ;
Nouveau Phénix, il renaît de sa cendre !
Fasse le ciel que plus d'urbanité
Eteigne enfin la discorde civile,
Que cet hôtel soit, en réalité,
Le vrai séjour de la fraternité
 Au quartier de l'Hôtel-de-Ville !

Non loin de là, j'ai vu s'édifier,
En peu de temps, trois monuments modernes,
Prépondérants dans cet ancien quartier :
Une mairie (1) et deux vastes casernes (2).
Entr'elles deux, le classique portail
De Saint-Gervais montre son pseudo-style ;
Debrosse en fit le plan ; quant au travail,
On peut toujours l'admirer en détail,
 Au quartier de l'Hôtel-de-Ville.

Au beau milieu de ses gazons fleuris,
La tour Saint-Jacque, étonnante merveille,
Dresse sa tête, et, dominant Paris,
Peut aujourd'hui se dire jeune et vieille.
Fort délabrée, elle allait dépérir,
Quand le talent d'un architecte habile (3),
Vint sur sa base, un jour, la raffermir,
Et son aspect, soudain, vint embellir
 Le quartier de l'Hôtel-de-Ville.

Jadis, en mil six cent quarante-sept,
Dans cette vieille tour, alors obscure.
Blaise Pascal, un soir, réfléchissait,
Assis auprès d'un tube de mercure.

(1) La Mairie du 4º arrondissement.
(2) Les casernes Napoléon et Lobeau.
(3) M. Roguet.

Il méditait, calculateur sans pair,
Sur un problème en tout point difficile,
Travail touchant la pesanteur de l'air,
Mais qui par lui sortit lucide et clair,
 Du quartier de l'Hôtel-de-Ville.

Il ne faut pas oublier, pour finir,
De Saint-Merry, la vieille basilique,
Dont le portail me paraît réunir
Tout un ensemble élégant et gothique ;
Ni ce saint lieu, temple luthérien (1),
Où, le dimanche, on prêche l'Évangile.
Après cela, chétif historien,
J'ai beau chercher, je ne trouve plus rien
 Au quartier de l'Hôtel-de-Ville !

<div style="text-align: right;">MOUTON-DUFRAISSE.
Membre titulaire.</div>

(1) L'ancienne église des Billettes.

LE FAUBOURG SAINT-GERMAIN

Air : *Le Roi Dagobert.*

Orgueilleuses maisons,
Massifs, parterres et gazons,
Froides cours de couvent,
Pignons, la girouette au vent,
Sur les seuils moussus
Des suisses pansus,
Des maîtres bien nés
Aux us surannés,
Légende, parchemin,
C'était le Faubourg Saint-Germain.

Un peu récalcitrant
Aux vœux du peuple conquérant,

Ce foyer de nos preux
A subi des jours malheureux ;
Il fut dans le Rhin
Noyer son chagrin ;
Même, il est resté
De l'autre côté,
Et Francfort-sur-le-Mein
Logea le Faubourg Saint-Germain.

Ayant mieux raisonné,
A Paris il a pardonné ;
Il revit son local
Et ne s'en porta pas plus mal.
Seigneur d'un hôtel,
Doté d'un castel,
De gibier couru,
De vin de bon crû.
Il a son lendemain,
Le pauvre Faubourg Saint-Germain !

Il met dorénavant
De côté son vieux paravent ;
Et, moderne à l'excès,
Va tous les mardis aux Français ;
Il donne le ton,
Est du *Mirliton,*

Court, tire au canard,
Et Sarah-Bernhardt
En fait son Benjamin.
Farceur de Faubourg Saint-Germain !

Jadis, au coin du feu,
Il ne jouait qu'à certain jeu ;
L'écarté faisait loi,
Parce qu'on retournait le Roi.
Mais, au club, Gaston
Fait fi du boston ;
Il taille son bac
Et risque le krach.
Il a fait du chemin,
Le sage Faubourg Saint-Germain !

C'est pour son agrément
Qu'il achetait un régiment ;
Il était colonel,
Encor sur le sein maternel.
Il doit aujourd'hui,
Un peu malgré lui,
Du simple soldat
Remplir le mandat,
Et, chassepot en main,
Combat le Faubourg Saint-Germain.

A Saint-Thomas-d'Aquin,
S'il lit encore son bouquin,
Il sait du *Figaro*
Digérer tout le numéro.
S'il dîne paré
Avec son curé,
Il mène un chignon
Souper chez Bignon ;
Il n'a rien d'inhumain,
Le noble Faubourg Saint-Germain.

Si l'austère séjour
Etait orthodoxe en amour,
Pour dorer son blason,
Il sut se faire une raison.
Par un riche apport,
Sans beaucoup d'effort,
Duc, comte ou marquis
Ont été conquis ;
Plus d'un bourgeois hymen
Se fait au Faubourg Saint-Germain.

En simple Mouffetard,
On l'a percé d'un boulevard ;
Et le fier château-fort
Devient immeuble de rapport.

Le Crédit foncier
Est son *créancier*;
A son chapiteau
Pend un écriteau...
Et l'on dira demain :
« Ci-gît le Faubourg Saint-Germain! »

<div style="text-align:right">ÉMILE BOURDELIN,
Membre titulaire.</div>

LE QUARTIER VIVIENNE

Air : *de Marianne*.

Quoi! dans Paris courir encore,
L'arpenter de cette façon!
Vraiment, j'ai l'air, tant je l'explore,
Du Juif-errant de la Chanson.
 Toujours en route,
 Coûte que coûte,

Du vieux Marais j'ai dû prendre mon vol,
Pour vous décrire,
En *vau-de-vire,*
L'île Saint-Louis et le quartier Saint-Paul.
Et, quoiqu'entre nous je convienne
Que ça commence à m'éreinter,
Je vais encor me transporter
Dans le quartier Vivienne.

D'abord, à la Bibliothèque
Je dois un salut, en passant,
Comme un pèlerin de la Mecque
S'incline devant le Croissant.
Ses incunables
Incomparables,
Ses Elzevirs, ses nombreux manuscrits,
Et ses médailles
De toutes tailles,
Pour les savants sont des trésors sans prix.
Donc, sans peur qu'on y contrevienne,
Je dis que ce vieux bâtiment
Est un glorieux ornement
Pour le quartier Vivienne.

De l'autre côté de la rue,
Se trouve le square Louvois ;
Mais, en le passant en revue,
A vous signaler je ne vois,

Pour toute aubaine,
Qu'une fontaine
Où, dos à dos, et se tenant la main,
Quatre statues (1),
Très peu vêtues,
Lancent de l'eau dans des vasques d'airain.
Bien qu'à la bouche elle m'en vienne,
Ici je ne m'attarde pas,
Car je dois marcher à grands pas
Dans le quartier Vivienne.

En fait de temples, d'oratoires,
Au bout du passage Colbert,
C'est Notre-Dame-des-Victoires...
Chut ! n'en dites rien à Paul Bert !
Car toute église
Le scandalise
Comme foyer de superstition,
Et ce sectaire
Voudrait en faire
Un cabinet de vivisection.
En attendant qu'il y parvienne,
— Ce qui ne sera pas demain —
Je poursuis gaîment mon chemin
Dans le quartier Vivienne.

(1) La Seine, la Garonne, la Loire et la Saône.

Modistes, salons de coiffure,
De nombreux bureaux de changeurs,
Chemisiers vendant sur mesure,
Des chapeliers et des tailleurs ;
 Puis, des modistes
 Ou des fleuristes,
Et des tailleurs, et puis des chemisiers,
 Puis, de rechange,
 Bureaux de change,
Puis des coiffeurs, et puis des chapeliers.
 Il est bon que je vous prévienne
 Qu'en regardant deci, deça,
 Franchement, on ne voit que ça
 Dans le quartier Vivienne.

 L'administration du Timbre (1)
 D'un couplet serait le motif;
 Mais, n'ayant pas de rime en *imbre*,
 Je choisis un autre objectif,
 Et vers la Bourse
 Je prends ma course.
D'agioteurs, quelle foule ! quels cris !
 — « Qui vend à terme ? »
 — « J'achète ferme ! »
Par les clameurs vous êtes ahuris.

(1) Ou mieux : l'administration de l'Enregistrement et des Domaines, située rue de la Banque.

Pour que la chance vous advienne
De réaliser un gros sac,
Messieurs, méfiez-vous du *krach*
 Dans le quartier Vivienne !

De Potel et Chabot j'esquive
Les truffes et les ananas,
Et, sans baguenauder, j'arrive
Passage des Panoramas.
 Là, je signale
 Ce qu'il étale :
Des éventails (1), des bijoux pleins de chic ;
 Puis ce théâtre
 Archi-folâtre
Qui, pour étoile, a la diva Judic.
 Ici s'arrête mon antienne,
 Par bonheur, je touche le but ;
 Ouf ! il est temps, je suis fourbu...
 Bonsoir, quartier Vivienne !

<div style="text-align:right">Eugène GRANGÉ,
Membre titulaire.</div>

(1) Notamment ceux de mon ami Duvelleroy, membre du Caveau.

LES TERNES

Air : des *Fraises*.

Redoutant de vous conter,
Ce soir, des balivernes,
Avant que de les chanter,
Moi, j'ai voulu visiter
 Les Ternes.

Air : *Restez, restez, troupe jolie.*

Bon! que je m'dis, j' sais c' que j' vais faire ;
Prenons, pour aller voir c't' endroit,
L'omnibus des Fill's du Calvaire,
Cela m'y conduira tout droit.
N' pas aller à pied, c'est mon droit.
J'arrive, et, prenant l'avenue,

Je flâne, en regardant partout;
D'temps en temps j' traverse une rue,
Et j'vois que je n'vois rien du tout;
Après avoir fait chaque rue,
Tout en regardant bien partout,
Je vois que.... je n'vois rien du tout!

AIR : *Tout le long, le long de la rivière.*

Quand j' dis qu' je n'voyais rien du tout,
C'est vous mentir un peu, beaucoup.
D'un parfumeur j' vois l'étalage,
Près d'un' femm' qui vend du fromage;
Plus loin, des tailleurs, des bottiers,
Des pharmaciens, des épiciers,
Et de moutards une affreuse cohue,
Tout le long, le long, le long de l'avenue,
Tout le long, le long de l'avenue.

AIR : *T'en souviens-tu!*

Sur ses crochets, un vieux commissionnaire
Était assis; j' l'aborde poliment,
Et je lui dis : « Vous pourriez m' satisfaire
» En me donnant un p'tit renseignement. »
« Parlez, dit-il, pendant que je me r'pose; »
Et je repris, lorsqu'il m'eut répondu :
« Sur ce quartier j'voudrais savoir quéqu' chose,
» Dis-moi, mon vieux, dis-moi, le connais-tu ? »

Air de *Joseph* (Méhul).

« Ah! dit-il, le quartier des Ternes
» N'a pas toujours porté ce nom,
» Et c' n'est pas l' nombre d' ses lanternes
» Qui peut lui donner du renom.
» Si je n'ai pas perdu la boule,
» Je m' souviens qu'il s'est appelé,
» Jadis, le vieux quartier du Roule. »
— « Merci, lui dis-j', me v'là *roulé!*..

Air du *Charlatanisme.*

Ne pas être découragé,
Chez moi fut toujours un système;
C' qui fait que je m' suis dirigé
Vers le chemin d' fer, cherchant quand même.
Franchement, je me faisais vieux;
Car, vainement, changeant de place,
Dans ce quartier peu merveilleux,
Ce que j'ai vu d' plus curieux,
C'est...... une fontaine Wallace.

Air de *Gastibelza.*

Sans résultats, de faire ainsi patrouille,
 J'étais froissé;
A mon logis je suis rentré bredouille,
 Lassé, vexé...

Je me disais : « J'dois avoir les yeux ternes,
 » Comme un hibou !...
» Ce *mot donné* sur le quartier des Ternes
 » Me rendra fou ! »

Air de *la Famille de l'Apothicaire.*

A l'impossible nul n'est t'nu,
C' proverbe me rend excusable ;
Voilà pourquoi je suis venu
M'asseoir quand même à votre table.
Ce soir, daignez me pardonner !
L'an prochain, j'aurai plus de chance ;
J'aime mieux ne pas chansonner,
Que de pécher par ignorance !

<div style="text-align:right">

ALEXANDRE ROY.
Membre associé.

</div>

LE QUARTIER DES MARTYRS

Air : *Je loge au quatrième étage*

Paris est un sujet immense ;
Désaugiers l'a chanté gaîment.
Ce soir, le Caveau recommence,
En le découpant prudemment...

Chacun a son quartier, sa rue,
Plus ou moins riche en souvenirs...
Dois-je ici, d'une voix émue,
Chanter le quartier des Martyrs ?

Ce nom seul porte à la tristesse :
Il évoque des temps anciens
Les bûchers, les cris d'allégresse
Qu'en mourant poussaient les chrétiens.
Mais trop lugubre est cette corde ;
Chantons, sans larmes ni soupirs,
Ce qu'aujourd'hui, quand on l'aborde,
On trouve au quartier des Martyrs.

D'abord une pente rapide
Qu'il faut gravir péniblement,
Pente pour la santé perfide,
Même au meilleur tempérament.
Chaleur, brouillard, verglas et glace,
Des flâneurs gênent les loisirs.
Pauvres chevaux ! quelle grimace,
Au rude quartier des Martyrs !

Célèbre par sa brasserie,
Berceau de plus d'un orateur,
J'y voudrais voir pour la patrie
Un foyer de gloire et d'honneur...

Mais, hélas! chacun s'épouvante,
En consultant ses souvenirs,
Le jour où l'émeute grondante
Descend du quartier des Martyrs.

C'est là qu'un illustre gymnaste
Forme et redresse nos enfants ;
De Paz la foule enthousiaste
Exalte les succès brillants.
Peintres, sculpteurs et journalistes,
Trouvant là profit et plaisirs,
Viennent planter, joyeux artistes,
Leur tente au quartier des Martyrs.

Derrière l'église coquette
Qu'on aperçoit du boulevard,
On voit circuler la lorette
Enduite d'un masque de fard ;
A qui la suit on peut prédire
De longs et cuisants repentirs ;
Pris au piège, il pourra maudire
Le galant quartier des Martyrs.

« Assez ! » me direz-vous sans doute.
— Eh, Messieurs ! qu'eussiez-vous donc fait,
Si Larousse, mon chef de route,
M'eût renseigné sur mon sujet ?

De tout dire j'avais envie ;
Mais j'ai modéré mes désirs ;
Car, malgré votre sympathie,
J'eusse fait de vous des martyrs !

<div style="text-align:right">HIP. FORTIN.
Membre correspondant.</div>

LE GROS-CAILLOU

AIR : *Comme il m'aimait !*

Le Gros-Caillou
A suivi les nouvelles modes ;
On le croyait aux antipodes,
Il passa longtemps pour un trou.
Aujourd'hui, compris l'Esplanade,
Rien ne vaut une promenade
 Au Gros-Caillou.

Le Gros-Caillou
Est voisin de la grande arène
Où la nation souveraine
Vit un roi plier le genou.
Le Champ-de-Mars, par son histoire,
A mis un reflet de sa gloire
 Au Gros-Caillou.

Le Gros-Caillou
Pendant la joûte universelle,
A vu manger dans sa vaisselle,
Des mandarins de Fou-tché-ou ;
Et tous les peuples de la terre,
Unis, auront choqué leur verre,
 Au Gros-Caillou.

Le Gros-Caillou
Garde la tombe d'un grand homme
Qui fit planer son aigle à Rome,
A Berlin, à Vienne, à Moscou.
Cette légende constellée
Sous un peu de marbre est scellée,
 Au Gros-Caillou.

Le Gros-Caillou
Elève un asile à nos braves;
Sur leurs affûts des canons graves
Au dehors allongent le cou.
Ces sentinelles avancées
Parlent des victoires passées
 Au Gros-Caillou.

Le Gros-Caillou
Prouve que le pays de France,
S'il sait ordonner sa dépense,
Ne fut jamais un grippe-sou;
Payant peu ses soldats solides,
Il couvre d'or les Invalides
 Au Gros-Caillou.

Le Gros-Caillou,
Dans sa très célèbre caserne,
Voit plus d'un enfant de giberne
Rêver qu'il prendra.. le Pérou !
Revenu de tout conquête,
Il n'aura pris que... sa retraite
 Au Gros-Caillou.

Le Gros-Caillou
Possède une manufacture.
Là, pour la régie, en nature,
Le tabac vient on ne sait d'où.
C'est surprenant, de tant de bottes,
Ce que l'on tire de carottes
 Au Gros-Caillou.

Le Gros-Caillou,
Sous les doigts de jeunes fillettes,
Fait s'allonger les cigarettes
Dont elle se font un joujou ;
Et toute femme est, c'est bizarre,
Habile à rouler le cigare,
 Au Gros-Caillou.

Le Gros-Caillou
A son hôpital militaire
Où la diète et le clystère
Désolent plus d'un tourlourou.
D'héroïques enthousiasmes
Sont calmés par des cataplasmes
 Au Gros-Caillou.

6.

Le Gros-Caillou
A sa Vénus de pacotille
Qui va près d'un Mars à béquille
Courir le soir le guilledou.
Elle lui prouve, à sa manière,
Que l'on n'a pas un cœur de pierre
 Au Gros-Caillou.

Le Gros-Caillou
A, comme qualités ou vices,
De réels états de services ;
Et l'obélisque serait fou,
Malgré son altière apparence,
De vouloir faire concurrence
 Au Gros-Caillou.

<div style="text-align:right">

Emile BOURDELIN.
Membre titulaire.

</div>

CHAILLOT

Air : *Ne raillez pas la garde citoyenne.*

A quel bon mot, quel pays, quelle chose,
Sommes-nous donc cette fois condamnés ?
Car ce Caveau jamais ne se repose,
Et, tous les ans, il veut ses *mots donnés*.

Quoi ! c'est Paris, reine des capitales,
Qu'on va chanter ! Et quel sera mon lot ?
En vrai gourmet, je désirais les Halles ;
Mais le destin, lui, m'envoie à Chaillot !

Je vous l'avoue, à première pensée,
De mon bonheur, je doutais quelque peu ;
Je me disais : « Quelle étrange odyssée !
» Les ahuris »... à Chaillot !... Pompe à feu !

Mais de Chaillot qu'on feuillète l'histoire,
On y verra bien des célébrités ;
Ce petit coin compte des jours de gloire,
Comme son sol, de nombreuses beautés.

Position pittoresque et superbe :
La Seine coule et serpente à ses pieds ;
Sur ce village, où jadis croissait l'herbe,
Villas, châteaux se montrent par milliers.

C'est que Paris, qui vers l'ouest s'avance,
En a bientôt fait l'un de ses faubourgs ;
L'un des plus beaux, d'où la vue est immense :
De Notre-Dame on croit toucher les tours.

C'est à Chaillot que l'ardent Bassompierre,
Pour satisfaire à des désirs jaloux,
Dans son château, sur une large pierre,
Un jour, brûla six mille billets doux !

C'est à Chaillot que s'enfuit La Vallière,
Pour échapper à son royal amant ;
Malgré l'habit de sœur hospitalière,
Le Roi-Soleil l'arracha du couvent.

Elle y revint, sous le nom de Louise,
Et, lasse enfin de n'être qu'un jouet,
Elle mourut dans la modeste église
Qui dût, un jour, entendre Bossuet.

A Chaillot vient Henriette de France,
Lorsque l'Anglais sur elle crie : Haro !
Là, d'Angoulême, enflammé d'espérance,
Fixa le nom de son Trocadéro.

Napoléon... — le premier, le grand homme, —
De ce Chaillot goûtant les agréments,
D'un grand palais, fait pour le Roi de Rome,
Vint jeter là les premiers fondements.

Ces fondements ne sont qu'une ruine ;
Mais, en revanche, y fleurira longtemps
Cette maison dite Sainte-Périne,
Modeste asile, utile à tant de gens.

Historiens, peintres, vaudevillistes,
Acteurs, chanteurs des meilleurs de Paris,
Font de Chaillot un rendez-vous d'artistes
Que quelques sots nommèrent « Ahuris. »

Ces ahuris, c'est Janin le critique,
C'est l'amusant, le fécond Théaulon,
Jules Sandeau, Flandrin, peintre classique,
Le grand Balzac et le gai Philippon.

Vincent-Duval, le grand orthopédiste,
Armand Marrast, le maréchal Regnault,
Et Girardin, l'éminent publiciste,
Ont su prouver qu'on peut aimer Chaillot.

Si ces couplets n'ont pas l'heur de vous plaire,
J'ai ma voiture à la porte Maillot,
Et vous n'avez, Messieurs, qu'un geste à faire,
Sans hésiter, je retourne à Chaillot !

E. DENTU.
Membre associé.

PASSY

—

Air : *C'est l'amour, l'amour, l'amour.*

A Passy, sans nul souci,
Ma muse
Au printemps s'amuse ;
J'aime à folâtrer aussi
Avec elle à Passy !

Du haut de ce quartier superbe,
Paris se déroule à nos yeux,
Et du soleil l'immense gerbe
Semble pour nous doubler ses feux.
Je veux, douce Immortelle,
Dans les bois d'alentour,
Abrité sous ton aile,
Faire jaser l'amour !

A Passy sans nul souci,
Ma muse
Au printemps s'amuse,
J'aime à folâtrer aussi
Avec elle à Passy !

Auprès de brillants équipages
Passent les bourgeois, sans façon,
Et les amants, sous les ombrages,
Sont saisis d'un bien doux frisson.
L'amour, chargé de flèches,
Tire à tort, à travers,
Et sur les herbes fraîches,
Met la feuille à l'envers !

A Passy, sans nul souci,
Ma muse
Au printemps s'amuse;
J'aime à folâtrer aussi
Avec elle à Passy !

Que de villas de tous les styles
Apparaissent à nos regards !
On perçoit dans l'air des idylles
Et des chansons de toutes parts.

Signons-nous, ma Musette !...
Là vécut Béranger
Et sa tendre Lisette,
Cultivant leur verger !
A Passy, sans nul souci,
Ma muse
Au printemps s'amuse ;
J'aime à folâtrer aussi
Avec elle à Passy !

Dans ce quartier plein de lumière,
Combien de talents ont brillé !
Là, Janin, le fervent trouvère,
Mourut le cœur ensoleillé ;
Ici, vibra la lyre
Du maître Rossini
Qui mit dans le délire
Des cœurs à l'infini !
A Passy, sans nul souci,
Ma muse
Au printemps s'amuse ;
J'aime à folâtrer aussi
Avec elle à Passy !

En visitant du grand poète
Le petit domaine enchanté,
Célébrons d'Hugo, ce prophète,
La vivante immortalité !

Aux fleurs de son génie
Suspendons nos accords;
Sur des flots d'harmonie
Naviguons à pleins bords!

A Passy, sans nul souci,
Ma muse
Au printemps s'amuse;
J'aime à folâtrer aussi
Avec elle à Passy!

Passy, dès l'an douze-cent-trente,
N'était d'Auteuil que le hameau;
Mais Charles V, d'humeur clémente,
En fit un village nouveau;
Il prit de l'importance,
Et de riches seigneurs
Firent leur résidence
Dans ce pays de fleurs!

A Passy, sans nul souci,
Ma muse
Au printemps s'amuse;
J'aime à folâtrer aussi
Avec elle à Passy!

<div style="text-align:right">Jules MICHAUT
Membre associé.</div>

LE QUARTIER POPINCOURT

Air : *J'ons un curé patriote.*

Popincourt doit sa naissance
A Jean, chef du Parlement (1)
Qui, grâce à son opulence,
Bâtit là notoirement,
Sous Charles-Six l'Insensé,
Un château ceint d'un fossé.

 Ciseleur,
 Fin mouleur,
Vieux quartier du travailleur,
Buvons à ton rude labeur !

(1) Jean de Popincourt, président du Parlement.

Dans les temps, à la Courtille,
Au célèbre cabaret,
A l'ombre d'une charmille,
On dansait le menuet.
Le progrès l'a remplacé
Par l'école et l'A-B-C.

 Ciseleur, etc...

Entouré de Belleville,
Du boulevard Beaumarchais,
Popincourt, la main virile,
Ne compte plus de palais.
Il est l'antre du travail,
Et montre nu son poitrail.

 Ciseleur, etc...

Marguerite et la Roquette,
Saint-Ambroise et Méricourt,
Sans respect de l'étiquette,
Composent tout Popincourt
Où, pourtant, du Roi-Soleil
Brilla le trône en vermeil (1).

 Ciseleur, etc...

(1) Trône élevé par les édiles parisiens pour l'entrée de Louis XIV et de Marie-Thérèse, en 1660.

Le boulevard de Voltaire,
Celui de Richard-Lenoir,
Y servent chacun d'artère,
Et jettent, même au lavoir
Que Trois-Sœurs ont exploité (1),
La lumière et la santé.

 Ciseleur, etc.

Roi de l'ébénisterie,
Et du bronze ciselé,
Et de la fumisterie,
Et du métal affilé,
Ce laborieux quartier
Connaît à peine un rentier.

 Ciseleur, etc...

Partout, de la mécanique
On voit les puissants efforts
Qui de la moindre fabrique
Remplissent les coffres-forts ;
Car, jusqu'à Ménilmontant,
Vit l'ouvrier méritant.

 Ciseleur, etc.

(1) Le Lavoir des Trois-Sœurs, impasse du même nom.

Voilà tout ce que l'histoire
Enseigne sur ce quartier ;
Mais son grand titre de gloire,
C'est de rester l'atelier
Tranquille et stoïcien
Du peuple parisien.

 Ciseleur,
 Fin mouleur,
Vieux quartier du travailleur,
Buvons à ton rude labeur !

<div style="text-align:right">A. DE FEUILLET,
Membre libre,</div>

AUTEUIL

Air de *Mme Favart*.

Au quartier de la capitale
Que je dois vous chanter ce soir,
Ne croyez pas que je m'installe,
Afin d'observer et de voir ;
Sans me déranger, je le jure,
Vrai spectacle dans un fauteuil,
(Rien de Musset, je vous l'assure),
Je m'en vais vous chanter Auteuil.

Il me souvient de ma jeunesse ;
En promenade nous allions,
Le cœur tout rempli d'allégresse,
Voir de Paris les environs.
Avec un pion à notre tête,
Nous marchions au doigt et à l'œil,
Et c'était pour nous jour de fête
D'aller à la mare d'Auteuil.

Pour se jeter à la rivière,
Ayant trop bu de vin sans eau,
C'est de là que partit Molière,
Avec La Fontaine et Boileau.
Auteuil a gardé leur mémoire,
Et leurs noms, sur ses murs inscrits,
Viennent nous rappeler leur gloire
Et le charme de leurs écrits.

Pour faciliter ma besogne,
Et charmer tous mes auditeurs,
Je trouve le bois de Boulogne,
Avec ses gazons et ses fleurs.
A tous ces brillants équipages,
Que je vois remplis de beautés,
Je préfère bien quelques pages
Des trois auteurs que j'ai cités.

Certain cercle philosophique,
Dirigé par Helvétius.
En assemblée académique
Unissait les savants en *us* ;
On y vit même Bonaparte,
Préférant la gloire au plaisir,
Qui, le front penché sur la carte,
Déjà songeait à l'avenir.

Permettez que je vous rappelle
Un nom toujours cher au Caveau,
Qui sur nous, brillante étincelle,
Sut jeter un éclat nouveau :
Janin, prince de la critique,
Qu'à l'académique fauteuil
Mena l'opinion publique,
Habita très longtemps Auteuil.

Et ce viaduc admirable
Que, par des efforts surhumains,
On bâtit, œuvre comparable,
A ces grands monuments romains ;
Où, de sa splendide terrasse,
Apparaît à nos yeux surpris,
Dans un vaste et brillant espace,
Le panorama de Paris.

N'oublions pas le champ de course,
Où les gogos et les gommeux,
A l'envi vont vider leur bourse
Aux mains de bookmakers véreux.
Moi-même, alléché par la cote,
Sur *Dur-à-Cuir* je mets cent francs ;
Mais *Croc-en-Jambe* le dégote,
Et je suis parmi les perdants.

J'ai terminé vaille que vaille
Le *mot* que m'infligeait le sort ;
Je n'ai pas fait grande trouvaille,
Et cependant j'arrive au port.
En composant cette bluette,
J'ai redouté plus d'un écueil ;
Qu'importe ! ma chanson est faite.
Veuillez lui faire un bon accueil,
Puisqu' *accueil* rime avec Auteuil !

<div style="text-align:right">A. FOUACHE
Membre honoraire.</div>

MÉNILMONTANT

Air : *V'là c' que c'est qu' d'aller au bois.*

Des environs de c' grand Paris
J' connais pas mal de p'tits pays,
Montreuil, Charonne et Montsouris,
 Rueil, Meudon, Gravelle,
 Clamart et Grenelle ;
Mais ça n' me rend pas compétent
 Pour chanter Ménilmontant !

Ne pouvant rimer carrément
Sans avoir un renseignement,
Je m'suis dit : « prenons vivement
 » Orléans-Ceinture,
 » Ou bien un' voiture,
» Pour consulter un habitant
 » Du pays d' Ménilmontant. »

Être prodigue est un abus,
Or, pour ménager mon quibus,
Je prends simplement l'omnibus,
 Celui d' Montparnasse,
 Qui près d' chez moi passe,
Et j'arrive chez un débitant
 Du pays d' Ménilmontant.

Pourriez-vous avoir la bonté,
Lui dis-je, en demandant un thé,
De m' dir' si vot' localité
 Que je n' connais guère
 A queuqu'chose pour plaire ?
Y m' répondit : « Rien d'important
 » N'existe à Ménilmontant ».

» Nous avons l'hôpital Tenon,
» D' son fondateur portant le nom,
» Un restaurateur en renom (1)
 » Une église immense
 » Et puis, pour la danse,
» Un bál qui l' soir est éclatant :
 » L'Élysé' Ménilmontant. »

(1) Au vin de Bergerac.

» Hors de ça, nous n'avons plus rien,
» Pas même un seul saint-simonien.
» J'ai connu le Père Enfantin
 » Qui d' la femme libre
 » Sut toucher la fibre ;
» Il était, c' père omnipotent,
 » Le pacha d' Ménilmontant. »

Merci, monsieur, dis-je, au revoir,
En posant dix sous sus l' comptoir ;
Je sais tout c'que voulais savoir.
 Et filant bien vite,
 Pour gagner mon gîte,
Je n'étais pas du tout content
 D'avoir vu Ménilmontant.

Vous voyez que j' suis condamné
A n' pas traiter mon mot donné ;
Et pourtant j' viens à vot' dîné,
 Comme La Palisse,
 Vous dir', sans malice,
Que c' pays va tout en montant,
 D'où vient l' nom d' Ménilmontant.

<div style="text-align:right;">Georges DUVELLEROY
Membre associé.</div>

LE FAUBOURG SAINT-HONORÉ

Air : *Ah ! si madame me voyait.*

Déférant au vœu du Caveau,
Depuis quinze jours je m'escrime
A faire jaillir une rime
Des lobes de mon vieux cerveau,
Et suis à bout de mon rouleau.
Mais aussi, je vous le demande,
Quel est le poète inspiré
Qui pourrait chanter sur commande
Dans le faubourg Saint-Honoré ?

Sur ce malencontreux faubourg,
Que voulez-vous que je vous dise
Qui ne soit une balourdise ?
Et je confesse, sans détour,
Que je crains fort de faire un four.

Ah! sans être un rimeur habile,
Vous chanter le ciel azuré
Me paraît beaucoup plus facile
Que le faubourg Saint-Honoré !

Je compulse fièvreusement
Une vieille chronologie,
Et je vois déjà ma bougie
S'éteindre sans qu'un document
Me saisisse d'étonnement.
Aussi loin qu'aille ma mémoire,
Je vous le dis, le cœur navré,
Elle ne voit rien de notoire
Dans le faubourg Saint-Honoré.

Je crois bien que ses habitants
N'ont pas, comme ceux de Charonne,
Le besoin qui les éperonne,
Et qui, dès l'aube, haletants,
Travaillent sans perdre leur temps.
Et si, là, l'ouvrier s'enivre,
Par ses misères écœuré,
C'est, hélas! qu'il ne peut pas vivre
Dans le faubourg Saint-Honoré.

Si ma muse, à bout d'argument,
S'arrête court dans sa harangue,
A tous les chats donnant sa langue,
C'est que sa tâche, assurément,
Manque de charme absolument.
Elle qui chausse le cothurne
Ne peut mettre un soulier ferré,
Pour marcher, triste et taciturne,
Dans le faubourg Saint-Honoré !

Ah ! si du moins je possédais
L'art de trouver le mot pour rire,
Ou de l'anodine satire,
Je pourrais, sur certain palais,
Potiner à mon aise ; mais,
Chers amis, vous devez comprendre
Qu'en franchissant ce huis sacré,
Cela pourrait faire un esclandre,
Dans le faubourg Saint-Honoré !

<div style="text-align:right">

J.-B. LACOMBE
Membre associé.

</div>

BERCY

Air de l'auteur des paroles

Qui ne connaît l'endroit charmant
Situé tout au bord de la Seine,
Dans notre cité souveraine,
Au douzième arrondissement ?
Qui ne sait que ce coin modeste
Est le plus gai, le plus agreste
Qu'on ait jamais vu jusqu'ici ?
J'entends le quartier de Bercy !

Chantons, amis, ce séjour de délices,
Où les bons vins font perdre tout souci ;
Chantons l'amour, et, sous ses gais auspices,
Divinisons le quartier de Bercy !

Quand on arrive sur le port,
On voit les vagues incertaines
Lécher des tonneaux par centaine
Rangés *en gerbes* jusqu'au bord ;
Puis, sur le quai de la Râpée,
La voie est partout occupée
Par des haquets longs et pesants,
Portant le vin dans tous les sens.

Chantons, etc.

On voit aussi de vastes cours :
Celles de Bordeaux, de Bourgogne,
D'autres encore où la besogne,
Se fait sans relâche, toujours ;
Et des marronniers séculaires
Préservent des rayons solaires
Les travailleurs du magasin
Où dort le doux jus du raisin.

Chantons, etc.

Le négociant, grand viveur,
A la figure rubiconde,
A la verve toujours féconde,
Ouvre ses caveaux au buveur,

Et son foret fouille avec force
Des foudres la profonde écorce,
D'où sort un jet pur et vermeil
Qui réchauffe comme un soleil !

Chantons, etc.

A l'aube, les gais tonneliers
Travaillent au fond de leur cave,
Tout en chantant d'une voix grave
Un de leurs refrains familiers,
Et le *cul* d'un tonneau pour table,
On casse la croûte et l'on sable,
Avec l'ivresse dans les yeux,
Le vin qui rend fort et joyeux !

Chantons, etc.

Lorsque les monts sont dénudés,
Et qu'alors le fleuve déborde,
C'est en bateau que l'on aborde
Les grands magasins inondés.
Les tonneaux que le flot ballote
Sont un jeu pour l'eau qui clapotte ;
Mais, malgré ce contact impur,
Leur vin demeure toujours pur !

Chantons, etc.

N'oublions pas de dire aussi
Que Pierre Dupont, le trouvère,
Lachambaudie et Dumas père,
Venaient s'égayer à Bercy ;
Et quand Dupont, — faveur insigne, —
Chantait à pleine voix sa *Vigne*,
Et que le grand Dumas contait....
En quel triomphe on les portait !

Chantons, amis, ce séjour de délices,
Où les bons vins font perdre tout souci ;
Chantons l'amour, et sous ses gais auspices,
Divinisons le quartier de Bercy !

<div style="text-align: right;">Albert MICHAUT
Membre libre.</div>

LES CHAMPS-ÉLYSÉES

Air de *la Femme à barbe*.

Alors qu'un soleil de printemps
Sur la cité levant la toile,
Eclaire de feux éclatants
L'arc de triomphe de l'Étoile,

Que, dans un reflet affaibli,
Entre les groupes de Marly,
Passe, alerte, au trot qui résonne,
Une matinale amazone,
Vous tous qui visitez Paris,
Pour voir des parterres fleuris
Et des pelouses arrosées,
Venez dans les Champs-Elysées !

Si revient, en ces lieux courus,
L'âme de plus d'un mort célèbre,
Le souvenir des disparus
N'évoque aucun songe funèbre :
C'est là que Mabille a dansé ;
C'est là qu'Offenbach fut lancé,
Qu'Auriol sauta sur ses chaises,
Et Léotard sur ses trapèzes.
Vous tous qui visitez Paris,
Pour voir où les badauds surpris
Font tous des têtes amusées,
Venez dans les Champs-Élysées !

L'Équipage aux coursiers fringants,
Le fiacre et ses paisibles rosses,
Les petits coupés élégants,
Les plus pitoyables carrosses,

Bientôt encombrent le chemin,
Il en passe jusqu'à demain;
L'omnibus et la tapissière,
Même, y vont faire leur poussière.
Vous tous qui visitez Paris,
Pour voir, au retour du grand-prix,
Pas mal de femmes écrasées,
Venez dans les Champs-Élysées!

A l'ombre, des sportsmen joufflus
Se font voiturer par des chèvres;
Ici l'on rencontre le plus
De bambins le sourire aux lèvres;
Et, comblant leur gourmand désir,
C'est le coco, c'est le plaisir
Dont les marchands toujours en quête
Font gaîment sonner leur claquette.
Vous tous qui visitez Paris,
Pour voir le pimpant coloris
Des foules blondes et frisées,
Venez dans les Champs-Élysées!

Un immense panorama
Éternise les épopées;
Guignol que l'été ranima
Fait se bâtonner ses poupées;

C'est le vieux Cirque et ses cerceaux,
Les chevaux de bois, les vaisseaux,
Et les concerts où la sornette
Assassine la chansonnette.
Vous tous qui visitez Paris,
Pour voir des ténors ahuris
Et des Miolans déguisées,
Venez dans les Champs-Élysées !

Là s'ouvrent, suivant la saison,
Des Expositions diverses :
Le beurre frais, la salaison
Y soulèvent des controverses ;
Les poulaillers et les haras,
Les engins, les animaux gras,
Les beaux-arts, cent objets encore,
Et les lauréats qu'on décore.
Vous tous qui visitez Paris,
Pour voir, sous les mêmes lambris,
Tant de gloires centralisées,
Venez dans les Champs-Élysées !

Du Parc d'Acclimatation,
De l'antique Jardin des Plantes,
Suivez avec attention
Les collections opulentes ;

Si vous y voyez, sur les eaux,
Ou perchés, d'étranges oiseaux,
Et, l'œil farouche, dans des cages,
Les espèces les plus sauvages,
Vous tous qui visitez Paris,
Pour voir, aux repos favoris,
Des cocottes apprivoisées,
Venez dans les Champs-Élysées !

C'est dans ce populeux séjour,
Et chacun à son bénéfice,
Qu'empereur et roi tour à tour,
Ont tiré leurs feux d'artifice ;
Que, sur des écussons *ad hoc*,
Cria l'aigle et chanta le coq,
Sans que ni l'un ou l'autre emblème
Ait pu résoudre le problème...
Vous tous qui visitez Paris,
Pour voir des puissants amoindris
Comment s'éteignent les fusées,
Venez dans les Champs-Élysées !

<div style="text-align: right;">EMILE BOURDELIN,
Membre titulaire.</div>

TABLE DES MATIÈRES

 Pages

Bourdelin (Emile), MEMBRE TITULAIRE

Le Quartier Latin.................................... 34

Le Faubourg Saint-Germain......................... 83

Le Gros-Caillou..................................... 98

Les Champs-Elysées................................. 127

Pages

Dentu (Edouard), MEMBRE ASSOCIÉ

Chaillot.... 103

F. Descors, MEMBRE ASSOCIÉ

Le Quartier du Luxembourg 32

Duprez (Gilbert), MEMBRE HONORAIRE

Le Quartier des Halles......................... 39

Duvelleroy, MEMBRE TITULAIRE

La Chaussée-d'Antin............................ 56

Duvelleroy (Georges), MEMBRE ASSOCIÉ

Ménilmontant.................................. 118

Pages

Echalié (Jules), MEMBRE TITULAIRE

Belleville .. 42

Le Quartier Poissonnière 46

De Feuillet, MEMBRE LIBRE

Le Quartier Popincourt.... 111

Fortin (Hippolyte), MEMBRE CORRESPONDANT

Le Quartier des Martyrs 95

Fouache, MEMBRE HONORAIRE

Auteuil.. 114

Pages

Grangé (Eugène), MEMBRE TITULAIRE

Le Marais ... 6

Le Quartier Saint-Paul 29

L'Ile Saint-Louis 67

Le Quartier Vivienne 87

Guérin (Léon), MEMBRE ASSOCIÉ

Le Quartier de l'Arsenal 3

Imbert (Eugène), MEMBRE LIBRE

Le Quartier du Louvre 62

Lacombe, MEMBRE ASSOCIÉ

Le Faubourg Saint-Honoré 121

Pages

Lagoguée (Victor), MEMBRE HONORAIRE

Le Quartier Mouffetard....................................... 18

Lecomte (Henry), MEMBRE LIBRE

Le Quartier de la Bastille................................... 10

Michaut (Jules), MEMBRE ASSOCIÉ

Passy... 107

Michaut (Albert), MEMBRE LIBRE

Bercy... 124

Montariol (Jules), MEMBRE TITULAIRE

La Cité... 70

Pages

Mouton-Dufraisse, MEMBRE TITULAIRE

Le Quartier de l'Hôtel-de-Ville.......................... 79

Moynot (Lucien), MEMBRE HONORAIRE

Le Quartier de l'Opéra................................. 50

Pierre Petit, MEMBRE ASSOCIÉ

L'Ile Saint-Louis...................................... 67

Piesse (Louis), MEMBRE TITULAIRE

Le Faubourg Saint-Antoine 16

Ripault (Edouard), MEMBRE TITULAIRE

Le Quartier des Gobelins.............................. 25

Pages

Roy (Alexandre), MEMBRE ASSOCIÉ

Les Ternes.. 92

Vacher (Albert), MEMBRE TITULAIRE

Batignolles-Monceaux.. 59

Vilmay, MEMBRE HONORAIRE

Le Quartier des Tuileries.................................... 76

Charles Vincent, MEMBRE TITULAIRE, PRÉSIDENT

Allocution du Président...................................... 1
Le Quartier du Temple 21

Paris. — Typ. Vve Éd. VERT, rue N.-D.-de-N... ... Éd. Juteau, rep. intéressé.

IMPRIMERIE VEUVE ÉDOUARD VERT
29, rue Notre-Dame-de-Nazareth.

www.ingramcontent.com/pod-product-compliance
Lightning Source LLC
Chambersburg PA
CBHW071552220526
45469CB00003B/988